JAEWON 27
ARTBOOK

케테 콜비츠

도서출판
재원

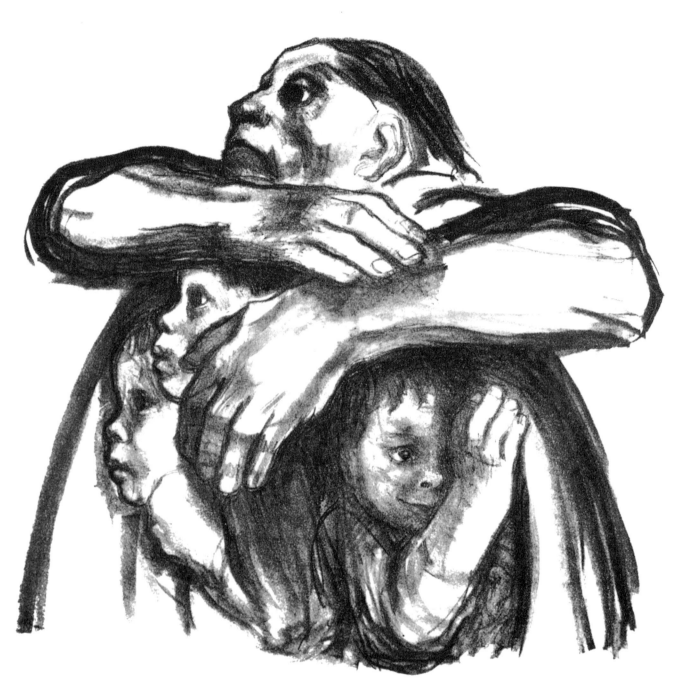

씨앗들이 짓이겨져서는 안된다, 1942, 석판화

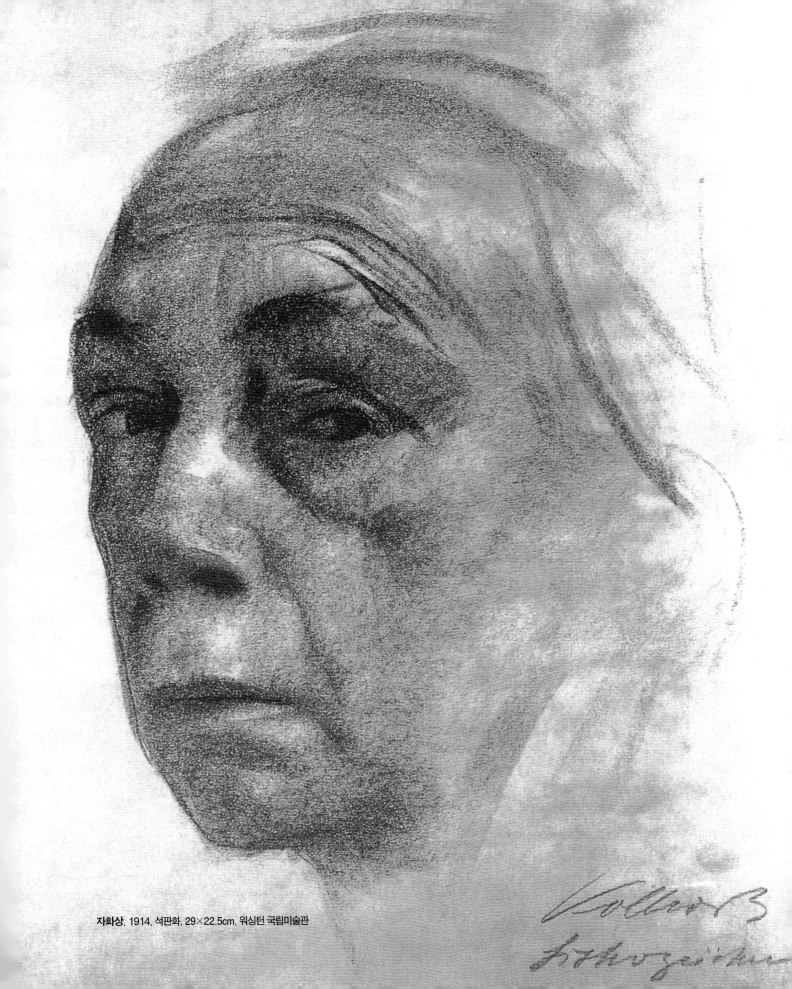

자화상, 1914, 석판화, 29×22.5cm, 워싱턴 국립미술관

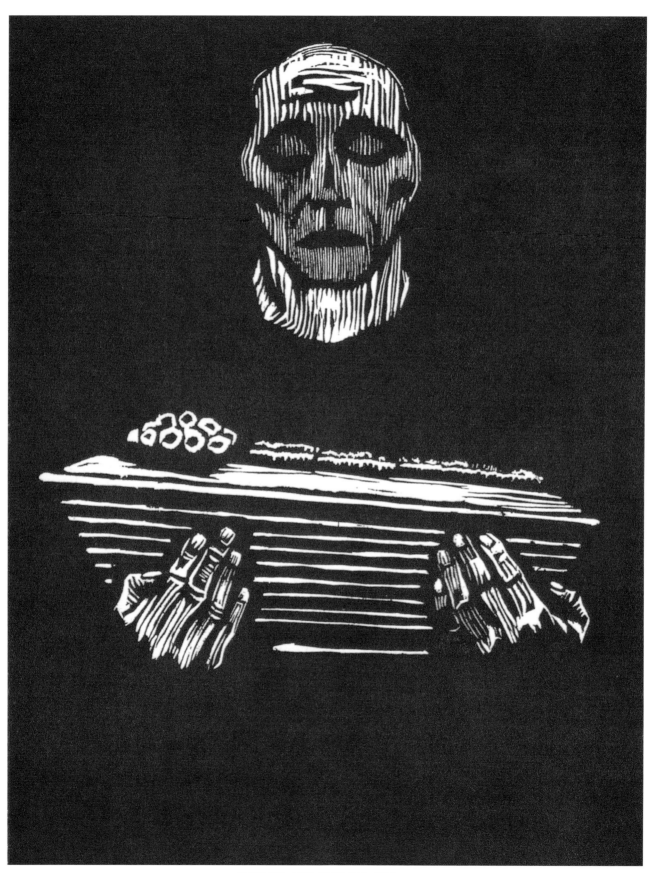

자식의 죽음, 1925, 목판화, 36.9×27.9cm

käthe kollwitz

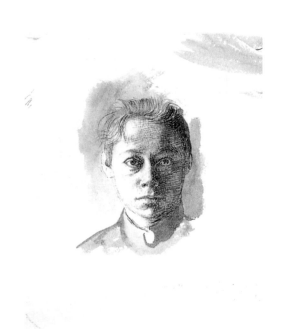

자화상, 1892, 잉크 · 수채, 28.9×25.4cm,
쾰른, 케테 콜비츠 미술관

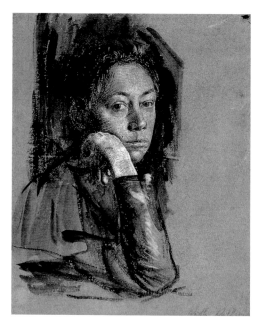

자화상, 1891, 잉크 · 수채 · 백색 하이라이트,
40×32cm, 시카고 미술연구소

1867 케테 슈미트(후에 칼 콜비츠와의 결혼으로 케테 콜비츠가 됨)는 7월 8일 독일의 쾨니히스베르크에서 아버지 칼 슈미트와 어머니 카타리나 슈미트와의 사이에서 태어남. 여러 남매였지만 세 명은 어렸을 적에 죽고 4남매 중 3번째로 오빠 콘라트(1863~1932), 언니 율리에(1865~1917), 동생 리제(1870~1963)를 두었다. 케테 콜비츠의 집안은 매우 진보적인 가정이었다. 아버지 칼 슈미트는 자유주의적 사상을 지닌 사람으로, 세속적인 출세의 길인 법관 생활을 포기하고 목수의 길을 택한 좀 특이한 인물이다. 그녀는 자라면서 외할아버지의 영향을 많이 받는데 외할아버지 율리우스 루프는 기성 교회의 권위와 배타적인 복음주의를 거부하고 합리주의와 윤리의식을 강조한 자유 신앙운동을 펼쳤다. 자유 신앙 때문에 국가와 교회의 박해를 받았지만 자신의 신조를 굽히지 않은 신념 강한 사람이었다. 이러한 집안 환경으로 볼 때 그녀가 어떻게 자랐는지 유추해 볼 수 있을 것이다.

1881~1882 케테의 예술적 소질은 아주 일찍부터 나타났으며 부모님들의 적절하고도 진지한 보살핌으로 쾨니히스베르크에서 가장 좋은 선생님들로부터 미술을 배울 수 있었다. 동판 화가인 루돌프 마우러에게 배움.

1884 어머니, 동생 리제와 함께 스위스를 여행하고 다시 베를린을 거쳐 뮌헨으로 감. 베를린에서 언니 율리에의 이웃에 살던 스물두 살의 게르하르트 하우프트만을 알게 된다. 하우프트만은 실레지엔 태생으로 농사일도 하고 로마로 조각 공부도 하러 갔다가 조각에 그다지 재주가 없음을 깨닫고, 1884년 베를린으로 다시 오게 되며 나중에 극작가로 이름을 알리게 된다. 케테는 그의 서클에서 하우프트만이 낭독하는 '율리어스 시저'를 듣고 깊이 도취되기도 함. 뮌헨에서는 루벤스의 작품을 보고 깊은 감명을 받아 손에 들고 있던 책의 여백에다 '루벤스! 루벤스!' 라고 써 넣음.

1885~1886 케테는 아버지의 뜻에 따라 베를린 여자미술학교에서 스위스 화가 칼 슈타우퍼 베른의 지도를 받음. 케테는 회화를 하고 싶어했는데 슈타우퍼 베른은 판화가 막스 클링거에 관심을 갖도록 설득하며 판화를 권유하였다. 막스 클링거는 당시 판화, 유화, 조각에 모두 능통한 독일 화가였다. 베를린에서 공부하다 런던으로 간 오빠 콘라트가 베를린에 있을 때 케테를 데리고 간 곳이 3월 혁명에서 죽은 자들이 묻혀 있는 3월 자유광장이었다. 콘라트는 동생에게 괴테를 소개했고, 서정시와 함께 정치적인 시를 많이 남긴 프라일리히라트의 혁명에 관한 시들도 접하게 해줌.

1886 베를린에서 다시 쾨니히스베르크로 돌아와 화가 에밀 나이데에게 그림을 배움. 그리고 당시 의학도였던 칼 콜비츠와 약혼함. 혼자서 계속 그림을 그림.

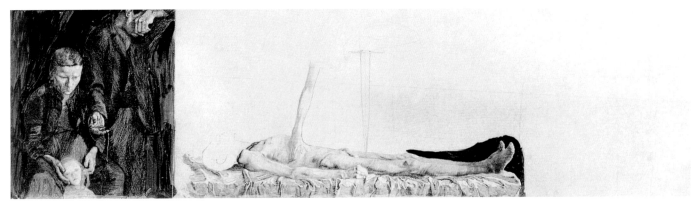

짓밟힌 사람들, 1900, 동판화, 23.7×82.8cm, 드레스덴 국립회화관

1888~1889 다시 뮌헨의 여자예술학교에서 판화와 회화 공부를 계속함. 막스 클링거의 《회화와 판화》를 읽고 그의 전시의 영향을 받아 판화로의 길로 진로를 잡음. 뮌헨에서 그녀는 여자 친구들 뿐 아니라 남자 친구들과도 터놓고 사귀는 즐거움을 누리며, 친구인 엠마 제프와의 오랜 우정도 이곳 뮌헨에서 시작되었다.

1890 케테 콜비츠는 다시 쾨니히스베르크로 돌아온다. 쾨니히스베르크에서는 노동자들의 생활에 흥미를 느끼며 노동자들과 친숙하게 지낸다. 노동자들의 생활을 모티브로 한 작업을 시작함. 케테 콜비츠는 소시민적인 생활을 하는 사람들보다 노동자 계급의 세계에 더 큰 관심을 갖게 됨.

1891 6월 3일 의사인 칼 콜비츠와 결혼함. 결혼 후 남편과 함께 바이센부르크 거리 25번지로 이사하여 살게 됨. 이 거리는 현재 케테 콜비츠 거리로 이름이 바뀌었음. 칼 콜비츠는 의료보험조합 소속의 개업의로 빈민을 상대로 의료 행위를 펴 나갔으며 케테와 뜻을 같이 하는 동반자였다. 노년의 케테가 여행하면서 아들 한스에게 "내 인생에서 중요한 것 세 가지는 자식들과 충실한 인생의 반려자와 내 일을 가졌다는 점"이라고 말했듯이, 특히 케테에게 있어 칼 콜비츠는 매우 중요한 사람이었다. 그는 본능에 따라 행동하는 경향이 있는 케테 옆에서 그녀를 제어해 현실감을 되찾아 주곤 했다. 칼 콜비츠는 극단적으로 나가는 법이 없었고 인생에 대한 신뢰와 내면화된 신념을 지닌 이타적이고 희생적인 지식인의 표본이었음.

1892 5월 14일 첫아들 한스가 태어남. 손, 머리, 자화상 등을 처음 동판화로 시도함.

1893 2월 26일 케테 콜비츠는 프라이에 뷔네에 의해 베를린에서 공연된 하우프트만의 연극 《직조공들》을 관람하고 강한 충격을 받는다. 이즈음 케테 콜비츠는 1885년 에밀 졸라가 발표한 《제르미날》을 읽고 감동받아 〈제르미날〉이란 연작 동판화 작업을 하고 있었다. 케테는 하던 작업을 미뤄두고 이 연극을 소재삼아 〈직조공들의 봉기〉라는 6점의 연작 판화 제작을 시작함. 이 작품은 노동자들의 출구 없는 고통스러운 삶을 적나라하게 그려냈으며 노동자의 오랜 세월에 걸친 투쟁을 거의 처음으로 형상화한 예술의 본보기였음. 〈빈곤〉, 〈죽음〉, 〈회의〉, 〈직조공들의 행진〉, 〈돌진〉, 〈결말〉로 이어지는 마치 6막극처럼 구성된 이 판화는 1893~1897년까지 4년이란 시간을 매달리며 완성한다.

1896 하우프트만의 《직조공들》은 단지 무대에 올려진 사회 역사극이 아니라 바

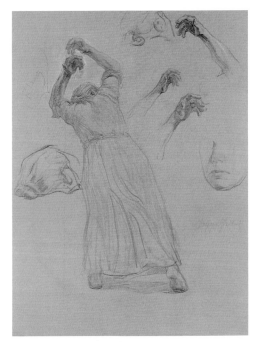

검은 안나, 1903, 검정 초크, 55.5×43cm,
베를린 박물관 판화 전시실

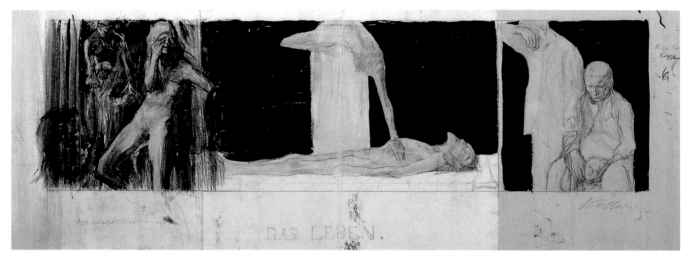

삶, 1900, 잉크 · 검정 초크, 32.5×92.9cm, 슈투트가르트 주립미술관

로 오늘의 혁명적 투쟁을 예고하는 것으로 받아들여져 이 공연을 계기로 황제 빌헬름 2세가 극장의 궁정 특별석을 해약시켜 버리는 일이 일어남. 빌헬름 2세는 하우프트만에게 쉴러상이 추천되었을 때도 이 상의 수여를 거부함. 그녀의 둘째 아들 페터가 탄생함. 〈직조공들의 봉기〉 외에도 〈아들 한스의 초상〉, 〈두손을 모으고 있는 여인〉, 〈푸른 숄을 두른 여성 노동자〉 등 여러 작품을 완성함.

1898 〈직조공들의 봉기〉가 베를린에서 처음 전시됨. 이 전시는 상당한 센세이션을 불러 일으켰으며 독일화가 멘첼, 리버만 등이 참가한 심사위원회에서 케테에게 금상을 추천했으나 빌헬름 2세에 의해 거부됨. 이 시기에는 '노동자도 인간이다' 라고 하기만 해도 혁명을 찬양한 행위라고 간주되었으며, 황제는 이런 내용을 담은 예술 모두를 '시궁창 예술' 이라고 비난함. 아버지 칼 슈미트는 그녀가 비중 있는 여성 예술가로 인정받는 과정을 지켜보지 못하고 전시회가 열리기 전 세상을 떠남. 그녀의 전시가 성공하자 베를린 여자예술학교에서 강의를 해달라고 요청함.

1899 케테는 이제 막 창설되어 막스 리버만이 이끌어가고 있던 베를린 분리파 전시에 참여함. 그리고 드레스덴 전시회에서 막스 리버만의 제의로 은상을 받음. 이 해에 〈그레트헨〉이란 제목으로 두 점을 발표했는데, 이 작품은 어린시절 오빠의 영향으로 심취하게 되었던 괴테의 《파우스트》에서 영향을 받은 것으로 다른 작품들처럼 현실적인 절박함이 아닌 몽환적인 음울함을 나타내고 있음.

1900~1903 이 시기에 케테는 아직 명성이 있는 화가는 아니어서 부담없이 예술가로서 마음껏 자신을 신장시킬 수 있었다. 이 시기의 작업들에서는 다양한 경향이 나타난다. 분위기가 다를 뿐 아니라 내용과 형식에서도 서로 다른 양식을 추구함. 1900년 작품 〈짓밟힌 사람들〉에서 보여주는 삶의 무늬는 여전히 뵈클린, 클링거, 슐루크로 이어지는 19세기의 전통을 전적으로 수용하고 있다. 이 시기에 자화상, 누드, 여인과 죽은 아이를 주제로 한 시리즈 등 많은 작업을 하며 1901년작인 〈까르마뇰〉 역시 찰스 디킨스의 《두 도시 이야기》란 소설에서 영감을 받은 것으로 케테의 다른 그림에서 볼 수 없는 사실주의적인 표현이 눈길을 끈다. 먼저 완성시켜서 찍어낸 뒤쪽의 건물들과 바닥의 돌들이 너무 정교해서 단두대 앞에서 광란의 춤을

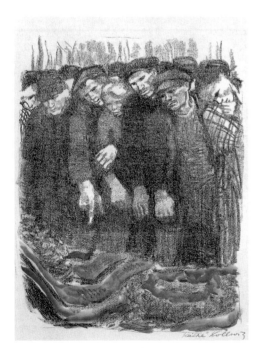

3월 자유광장, 1913, 석판화 · 붉은 수채물감
55.8×46cm, 개인 소장

추는 인물들이 부차적으로 보일 지경이다. 그녀는 1902년부터 〈농민 전쟁〉 연작을 준비하며 같은 제목의 그림을 여러 장 그렸다. 그녀는 '봉기' 라는 주제로 혁명적인 여성예술가로의 여정을 시작함. 〈농민 전쟁〉 연작 판화 중 〈폭발〉을 첫 작품으로 내놓음. 이후 1908년까지 이 연작 작업을 함.

1904 남편과 두 아들을 베를린에 남겨둔 채 파리의 아카데미 쥴리앙에서 수 주일 체류하면서 미술 수업을 받음. 이곳에서 조각가 로댕, 철학자 짐멜, 작가 딜타이, 등과도 어울렸지만 이곳에서의 생활이 이후 그녀의 작품에 별다른 영향을 주지는 못했다.

1906 이 해에 케테 콜비츠는 〈독일 가내 노동자를 위한 포스터〉를 제작함.

1907 막스 클링거에 의해 설립된 재단이 주는 빌라 로마나 상을 받고 그 상으로 1년간 이탈리아에 체류할 수 있는 특권이 주어진다. 이탈리아 여행도 예술적 체험이 었다기보다는 인간적인 체험의 폭을 넓히는 기회로서의 의미가 더 컸음. 6개월간은 플로렌스에 거주하였고 특히 이탈리아 체류에서 잊지 못할 일은 그곳에서 사귄 스탄이란 영국 여자친구와 3주간에 걸친 로마까지의 도보 여행이었음.

1908 〈직조공들의 봉기〉라는 역사적인 사건을 담아낸 케테 콜비츠는 독일 역사 상 또 하나의 격렬한 프롤레타리아의 저항인 농민 봉기를 판화로 다룬 대연작 〈농민 전쟁〉을 완성함. 이 판화는 1804년대 초 침머만이 쓴 《대 농민전쟁사 개설》을 읽고 그 영향으로 작업을 시작하게 된다. 1900년대 초는 독일에서도 사회주의가 위세를 떨쳐 계급투쟁에 대한 열기가 고조된 때였다. 〈농민 전쟁〉은 〈직조공들의 봉기〉와 같은 구성으로 짜여져 있다. 진행과정을 묘사하고 있을 뿐 아니라 그중 가장 강력한 감정내용을 포착하고 있는 일곱 개 화면으로 구성된 드라마와 같다. 〈농민 전쟁〉 중 첫 번째 그림인 〈밭 가는 사람〉은 1906년에 완성되는데 연작의 순서가 판화의 완성 일자와 차례대로 일치하지는 않는다. 〈농민 전쟁〉의 작품 하나하나가 그러하였듯이 그녀는 많은 습작을 거쳐 이 주제를 내면 깊이 소화하였고 그에 따라 점점 더 강렬함과 명료함을 작품에 부여해 나갔다. 그리고 두 번째 작품은 〈억압〉(1907), 세 번째 〈날을 세우고〉(1905), 네 번째 〈무기를 들고〉(1906), 혁명의 정점인 다섯 번째 〈폭발〉(1903)은 제일 처음 완성하였다. 여섯 번째 암울한 결말로 혁명의 실패를 묘사한 〈전쟁터에서〉(1907) 그리고 일곱 번째 〈잡힌 사람들〉(1908)을 마지막 작품으로 대연작의 끝을 맺는다. 〈농민 전쟁〉 전체가 '역사미술학회' 에 의해 출판되고 케테 콜비츠는 독일 판화가의 제1열에 우뚝 서게 되었다. 이 해 9월 18일부터 쓰기 시작한 일기는 1943년까지 계속된다.

1909 명성을 얻은 그녀는 유명한 풍자 시사주간지인 《짐플리시시무스》에 사회 비판적인 그림을 싣기 시작함. 잡지가 케테의 성향과는 맞지 않았지만 나름대로 그 일에 보람을 느끼며 작업을 해 나간다. 작품에서는 주로 혼자된 여자의 고단한 삶, 실직, 배고픔, 원하지 않은 임신 등 노동자 가족의 전형적인 불행을 다뤘지만 드물게 〈임시 숙박소〉, 〈길거리에서의 성탄절〉 등은 하층민들 생활의 즐거운 단면도 보여주고 있다.

1910 이 해에 처음으로 조각에도 손을 댄다. 그렇지만 케테 콜비츠는 본격적으로

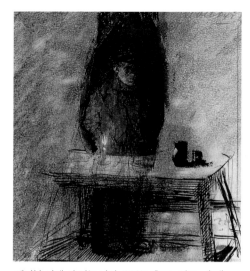

테이블 뒤에 서 있는 남자, 1895, 초크 · 잉크 · 수채,
16.6×15.4cm, 드레스덴 국립회화관

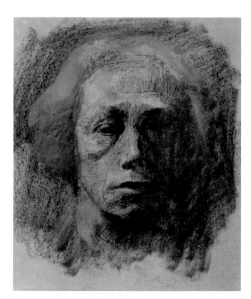

자화상, 1911, 초크, 36×30.9cm, 드레스덴 국립회화관

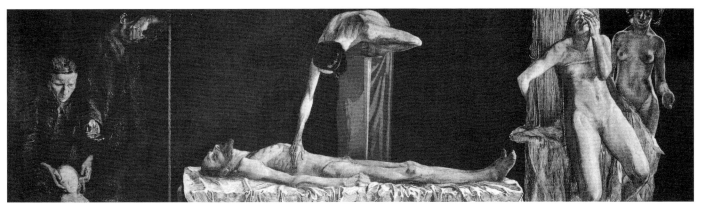

짓밟힌 사람들, 동판화, 1900, 23.9×83.6cm, 개인 소장

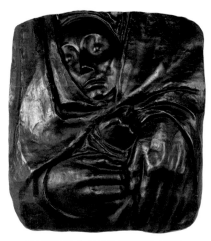

그의 평화로운 손 안에서 쉴지어다, 1935,
브론즈, 높이35cm, 워싱턴 국립미술관

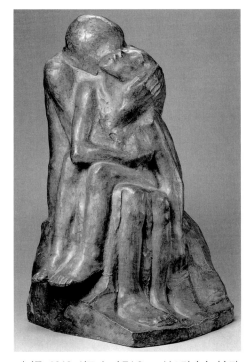

연인들, 1913, 석고, 높이 74.3cm, 보스턴 순수미술관

조각가의 길로 들어 선 것은 아니었다. 점토와 석고로 주형 작업만 한 뒤 다른 사람에 의해 브론즈나 석상으로 완성됨.

1913 정치적 투쟁과 연관된 유일한 작품인 석판화 〈3월 자유광장〉을 완성함. 1848년 3월 18일 3월 혁명의 희생자들을 추모하기 위한 이 작품은 베를린 자유민중무대의 회원인 케테에게 극장측이 요청하여 만든 작품임.

1914 제1차 세계대전이 발발하고 이 전쟁은 케테 콜비츠에게 개인적으로도 커다란 충격이자 상실이었다. 부부가 극구 만류하였지만 그녀의 둘째 아들 페터가 전쟁에 지원하고 18세의 젊은 페터는 플랑드르의 딕스뮈덴에서 10월 22일 전사함. 1914년작인 〈근심〉 그리고 그보다 늦게 제작된 전쟁 연작 중의 하나인 〈어머니들〉과 〈작전 중 사망〉에서는 전쟁을 겪은 어머니들의 아픔이 가슴 뭉클하게 느껴져 온다. 12월 1일 케테 콜비츠는 죽은 페터의 기념비를 만들 계획을 세움.

1916 일기에 케테 콜비츠는 "사람이란 불행을 겪기 전에는 좀처럼 달라지지 않는 것 같다. 순전히 자기 의지에 의해서 변신하는 사람을 본적이 없다. 그래서 변화란 더디게 일어나는 것인가 보다." 쇼펜하우어가 말했던가 "운명이 카드를 뒤섞어 놓으면 우리는 그대로 끌려갈 뿐이다." 라고 기록함. 아들의 죽음은 그녀의 삶에 커다란 상처를 남김. 이 해에 케테 콜비츠의 작품에서는 흔치않은 엄마와 아기의 즐거운 한때를 그린 〈아이를 안고 있는 어머니〉를 제작하기도 함.

1917 케테 콜비츠의 50회 생일을 기념하여 베를린의 카시러 화랑에서 대규모 특별 전시회를 가짐.

1918 10월 30일 잡지《전진》에 〈리하르트 데멜에게!〉 발표.

1919 1월 24일 여성으로서는 처음으로 프로이센 예술아카데미의 회원이 됨. 교수직도 받게 되고 아틀리에도 갖게 됨. 이 해에 〈칼 리프크네히트를 추모하며〉라는 목판화 작품제작에 착수한다. 이 작품은 그녀의 작품 중 가장 널리 보급된 작품이다. 이 작품은 로자 룩셈부르크('붉은 로자'로 알려진 독일의 사회주의 선동가)와 함께 스파르타쿠스 동맹을 창설했던 칼 리프크네히트(변호사이고 공산주의 지도자로 당시의 정부 시책에 반대하고 반전운동을 벌임)가 이송 도중 살해되어 그의 가족의 요청으로 제작하게 됨. 이 작품은 원래 동판으로 시작했지만 곧 그만두고 석판으로 했다가 마음에 들지 않아 결국은 목판화로 1920년 완성시킴. 2년의 세월

이 걸린 그 판화에는 "산 자가 죽은 자에게, 1919년 1월 15일을 추억하며"라는 글귀가 새겨져 있다. 이 글귀는 어렸을 적에 아버지로부터 들은 감명 깊었던 프라일리히라트 시의 제목인 '죽은 자가 산 자에게'를 거꾸로 한 것이다.

1920 7월 4일 막스 클링거가 죽음. 그녀는 존경하던 대가의 장례식에서 짤막한 조사를 낭독함. 그리고 고리대금업에 항의하는 팸플렛을 제작함. 이 해에 큰아들 한스가 결혼함.

1921 혹독한 가뭄이 볼가 강 유역을 휩쓸고 러시아는 식량난에 처하게 된다. '국제 노동자 자조회(IAH)'는 레닌의 요청으로 케테 콜비츠에게 '러시아를 돕자'라는 플래카드를 청탁함. 첫 손자가 탄생함. 죽은 둘째 아들 이름을 따서 페터라고 지음.

1922~1924 〈전쟁〉연작 판화를 제작하기 시작한다. 전쟁에 대한 항변으로 모더니즘 계열의 작가들이 현실을 외면하거나 변형시키는 작업에 열중하고 있을 때 케테 콜비츠는 전쟁 그 자체를 소재로 삼아 전쟁에 반대. 7점의 목판화로 제작된 이 연작 판화는 전쟁의 참혹함을 고발하고 있다. 첫 번째 작인 〈희생〉은 마치 제단에 제물을 바치듯 어머니가 두 손으로 아이를 무엇인가에게 바치고 있는 그림이다. 이 작품은 중국 혁명 당시 노신에게 영향을 끼치며 중국 목판화 운동의 기폭제가 되기도 함. 두 번째 작품은 어린 지원병들이 사지인 전쟁터를 향해 가고 있는 모습을 그린 〈지원병들〉, 세 번째는 서로 끌어안고 있는 부모의 고통을 나타낸 〈부모〉, 네 번째 〈과부1〉, 다섯 번째 〈과부2〉, 여섯 번째 〈어머니들〉, 일곱 번째 〈민중〉을 제작하였으며, 이 시리즈에서는 여성이 어머니로서 등장하며 케테 콜비츠는 전쟁을 겪은 어머니의 본능으로 이 작품에 임했다. 1923년 5월에 쌍둥이 손녀 유타와 요디스 탄생.

1924 케테 콜비츠의 판화 여덟 점으로 화집 《이별과 죽음》 발간. 이 책의 서문은 게르하르트 하우프트만이 씀. 또다시 '국제 노동자 자조회'의 청탁을 받고 플래카드 〈독일 어린이들이 굶고 있다〉를 제작함. 그리고 판화 〈빵을!〉, 포스터 〈전쟁은 이제 그만!〉 제작.

1925 2월 16일 어머니 카타리나 슈미트가 사망함. 세 개의 목판화로 구성된 〈프롤레타리아〉 연작을 제작함. 〈실업〉, 〈기아〉, 〈자식의 죽음〉으로 구성된 이 연작은 앞서 제작된 연작 〈직조공들의 봉기〉, 〈농민 전쟁〉이 문학 작품을 통해 접한 프롤레타리아트의 비참한 삶을 표현한 것과 달리, 이 작품은 가까이에서 관찰한 노동자 계급의 빈곤한 삶을 보다 추상적으로 묘사했음.

1926 남편과 함께 페터가 잠들어 있는 딕스뮈덴으로 여행함.

1927 '러시아 예술가 조직(ACHRR)'의 초청으로 11월에 남편 칼과 함께 러시아에 감. 러시아 혁명 10주년 기념 축제와 모스크바 국립 예술학 아카데미에서 개최한 케테 콜비츠 전시회로 초청된 것이었음.

1928 4월에 베를린 예술아카데미 판화 부문의 최고 담당자가 됨.

1930 막내 손자가 탄생함.

1931 17년에 걸친 작업 끝에 죽은 아들 페터를 위한 추모비인 〈부모〉 완성. 이 작품은 〈아버지〉와 〈어머니〉인 두 인물상으로 되어있는데 무릎을 꿇은 모습에서 엄

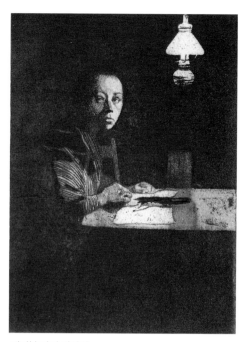

테이블 앞의 자화상,
동판화, 1893, 17.8×12.8cm, 개인 소장

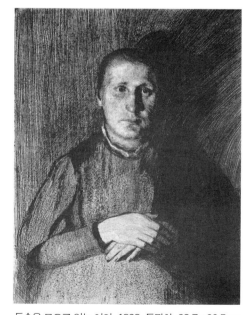

두손을 모으고 있는 여인, 1898, 동판화, 28.7×22.5cm

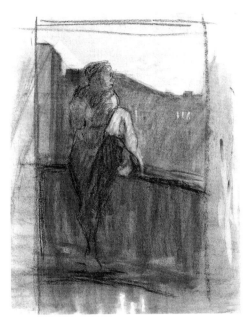

발코니의 자화상, 1892, 목탄 · 초크, 개인 소장

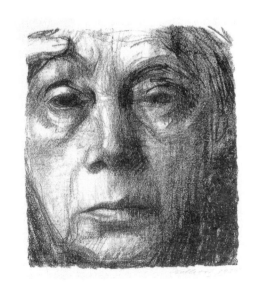

자화상, 1934, 석판화, 20.8×18.7cm,
워싱턴 국립미술관

숙하고 종교적인 느낌이 드는 조각상이다. 칼 콜비츠를 닮은 아버지상은 똑바로 무릎을 꿇고 앉은 채 두팔을 모은 모습이고 어머니상은 유행이 지난 옷을 걸치고 앞으로 고개를 숙이고 있는 모습이다. 이들은 비록 따로 떨어져 있지만 함께 고통을 나누고 있는 모습이다. 오랫동안 중단했다가 다시 제작하였지만 어쨌든 이 작품에 17년이란 세월을 쏟아 부었다.

1932 7월에 로게펠데 군인평화묘지에 추모비 〈부모〉를 세우기 위해 남편 칼 콜비츠와 함께 벨기에에 감. 10월에 오빠 콘라트 사망.

1933 민족사회주의자들이 권력을 잡게 되자 케테는 하인리히 만(토마스 만의 형으로 작가) 등과 함께 프로이센 예술아카데미를 탈퇴하였고, 하인리히 만은 2월 21일 프랑스로 망명함. 후에 케테 콜비츠도 이른바 '국내 망명' 생활에 들어가게 됨.

1934~1937 나이 탓도 있겠지만 공식적인 활동이 금지되자 케테 콜비츠는 죽음이라는 주제로 석판화 제작을 시작함.〈삶과 죽음 사이의 여인〉, 〈여인을 무릎에 앉힌 죽음〉 등에서도 죽음을 하나의 실체로 받아들이고 있다. 아이들의 죽음을 다룬 〈죽음의 무릎 위에 안긴 소녀〉와 〈죽음이 덤벼들다〉에서와 같이 죽음이 우리에게 공포의 대상으로 다가오기도 하지만 〈친구로서의 죽음〉이나 〈죽음을 영접하는 여인〉에서 작가는 죽음을 인생의 순리로 받아들인다. 죽음을 소재로 한 이들 판화는 구성이나 기법에 관한 관심이 개입할 여지가 없는 직설적인 표현으로 대담성과 활력이 느껴진다.

1935 베를린에 있는 가족 묘지를 위한 브론즈 부조를 제작함. 이 조각품은 케테 콜비츠의 부조들 가운데 아직까지 남아 있는 가장 오래된 작품이다. 제목은 괴테에게서 인용한 〈그의 평화로운 손 안에서 쉴지어다〉이다.

1936 당국으로부터 개인적인 전시회를 금지한다는 공식적인 통보를 받음. 1936년 아카데미 전시회 '쉴뤼터에서 현대에까지 이르는 베를린 조각가 전'에서 바를라흐와 렘브루크의 작품들과 마찬가지로 케테 콜비츠의 어머니상과 소형 청동 부조가 전시되지 못함. 바를라흐를 비롯한 다른 예술가들의 작품은 파괴되었지만 그녀의 작품은 다행히 파괴되지 않았음. 이 해에 유일하게 조각으로 된 자화상을 10여 년이란 시간을 들여 완성함. 그녀가 초기에 시도했던 조각들은 거의 모두 파괴되었으며 남아 있는 것은 벨기에에 있는 〈부모〉상 외에 일곱 점뿐이다.

1938 이 해에 케테 콜비츠는 작은 청동 군상인 〈어머니들의 탑〉을 완성함. 이 작품은 그녀의 1922년 4월 30일 일기에서도 알 수 있듯이 15년 전부터 생각해 왔던 작품으로 자식들을 보호하려고 빙 둘러선 어머니들을 환조로 제작함.

1939 제2차 세계대전 발발.

1940 7월 19일 남편 칼 콜비츠가 사망함. 그리고 손자 페터가 군에 징집된다. 1938년에 시작한 〈칼 콜비츠와 함께 한 자화상〉을 이 해에 완성함. 말년의 콜비츠 부부의 모습으로 케테의 얼굴과 상반신에 드리워진 그늘은 죽음이 가까워진 노부부의 담담함을 암시하는 모습이다. 케테 콜비츠는 생애 전반을 통해 50여 점의 자화상을 남겼다. 어떻게 보면 그녀의 작품 전체가 하나의 자화상이었다고 할 수 있다. 이 자화상들은 작가의 생애를 훑어볼 수 있는 심리학적인 이정표들이다. 젊은

시절 작가의 형형한 눈초리가 인상적인 〈테이블 앞의 자화상〉, 30대 초반의 차분함과 일종의 당당함을 드러내고 있는 〈옆모습의 자화상〉, 〈이마에 손을 얹은 자화상〉이나 〈앞에서 본 자화상〉은 그녀 특유의 내면으로 침잠하면서도 현실을 직시하는 눈초리의 인물로 보여진다. 50대가 넘어서면서 그녀의 자화상에는 일종의 달관이 드리워진 모습이다. 케테 콜비츠는 표현 대상을 외적으로 파악하지 않고 그 대상 속으로 들어가서 자기 것으로 만든 다음 형상화하는 작가라고 할 수 있는데 이같은 과정이 가장 잘 드러나는 것이 자화상이라 할 수 있음.

1942 9월 22일 그녀의 둘째 아들 페터의 이름을 물려받은 큰 손자 페터가 러시아에서 사망함. 이 일은 그녀에게 견디기 힘든 재난이었다. 일생 동안 "죽음과 대회했다"고 그녀의 동생 리제가 말했듯이 그녀는 말년에 와서는 죽음에 대해 몰두했다. 죽는 것에 대해 두려워했으나 종말에 대한 갈망은 점점 커져갔다. 그녀의 마지막 석판화이며 유언과도 같은 〈씨앗들이 짓이겨져서는 안된다〉를 제작함. 이 제목은 괴테의 글에서 따왔으며 조각의 분위기를 느끼게 하는 그녀의 마지막 석판화이다. 1942년 12월 그녀의 일기에는 "죽는다는 것 오, 그것은 나쁘지 않다"라고 쓰여 있음.

1943 8월 케테 콜비츠는 베를린에서 여류조각가 마르그레트 뵈닝이 있는 노르트하우젠으로 강제 이주된다. 11월 23일 51년 동안 살았던 바이센부르크 거리의 콜비츠의 집이 폭격으로 무너진다. 이때 케테 콜비츠의 판화작품과 인쇄화집들도 불에 타 버림.

1944 7월, 동독 남부 작센의 왕자 에른스트 하인리히의 도움으로 드레스덴 근교의 모리츠부르크 성에 인접한 뤼덴호프로 이주함.

1945 4월 22일 케테 콜비츠는 큰 손자를 잃은 제2차 세계대전이 끝나기 직전 세상을 떠남. 9월에 유골이 베를린의 프리드리히 중앙평화공원 묘지에 이장됨. 그녀의 사망 소식은 2차대전이 끝나고 독일이 패배한 후에야 세상에 알려진다.

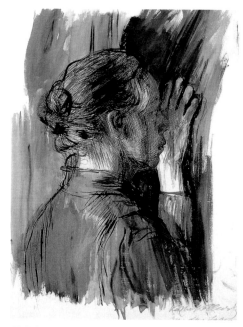

창가의 자화상, 1900, 잉크, 56.5×43.5cm, 개인 소장

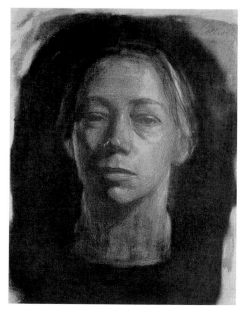

앞에서 본 자화상, 1904, 채색 석판화, 47.9×33cm,
보스턴 순수미술관

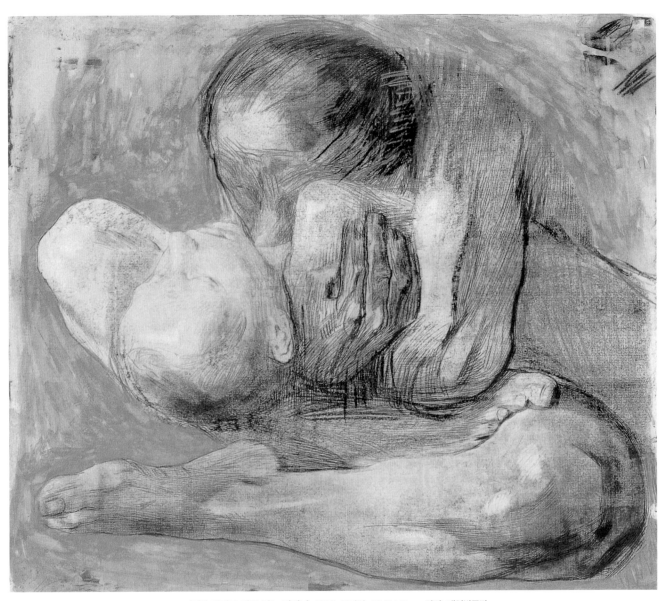

죽은 아이를 안고 있는 어머니, 1903, 동판화, 42.2×49cm, 런던, 대영박물관

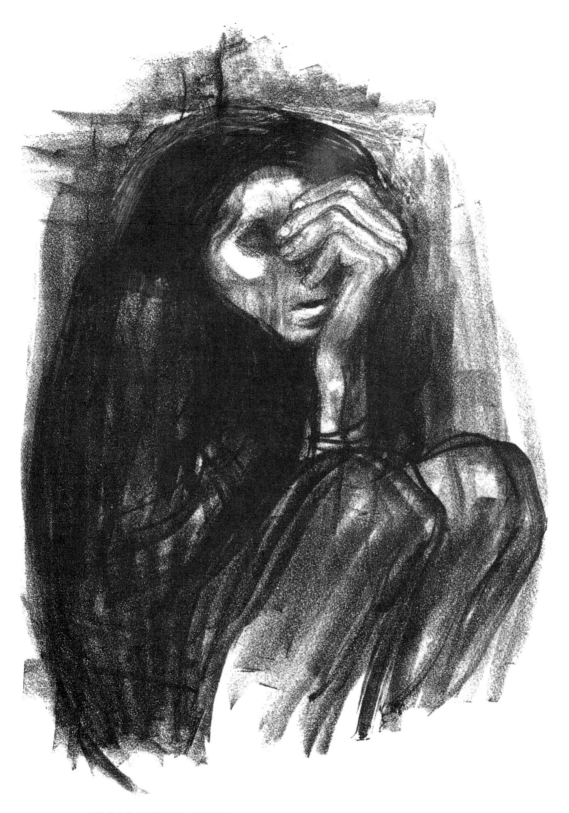

길거리에서의 죽음(어느 부랑자의 죽음), 1934, 석판화, 41×29.2cm, 워싱턴, 콩그레스 도서관

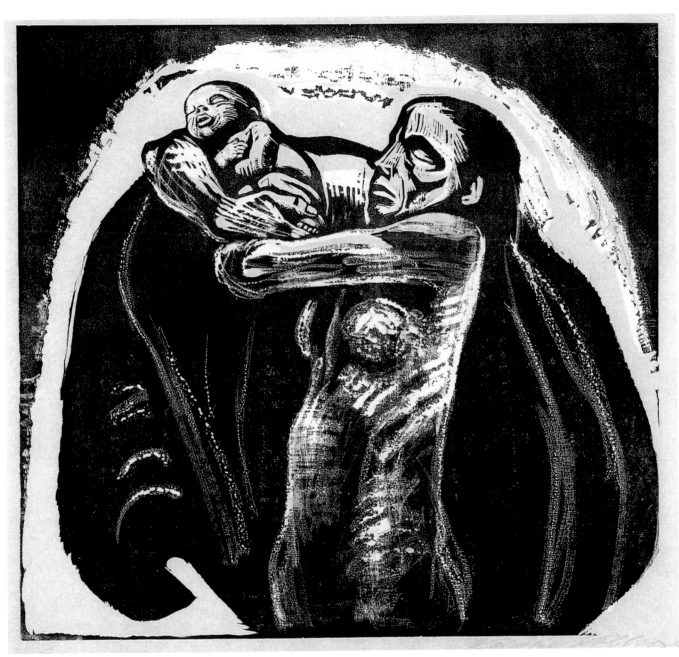

희생, 1922, 목판화, 41.9×43.8cm, 워싱턴 국립미술관

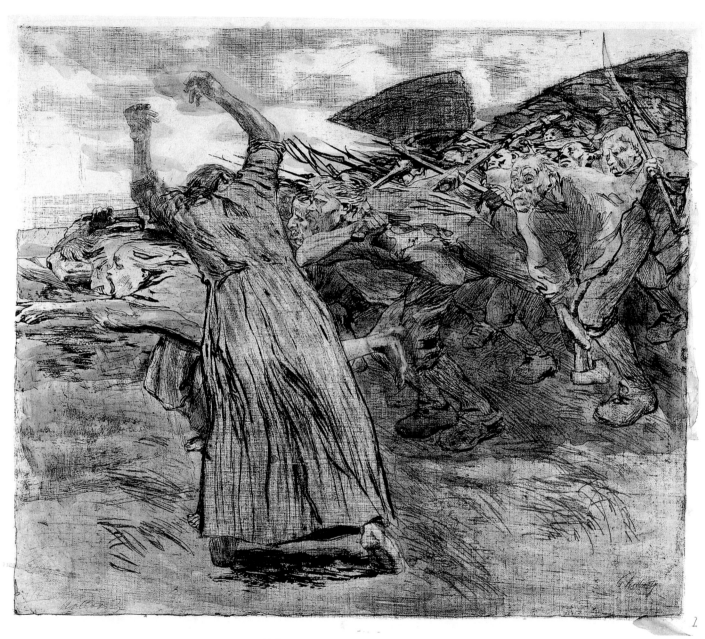

폭발, 1903, 동판화, 50.7×59cm, 개인 소장

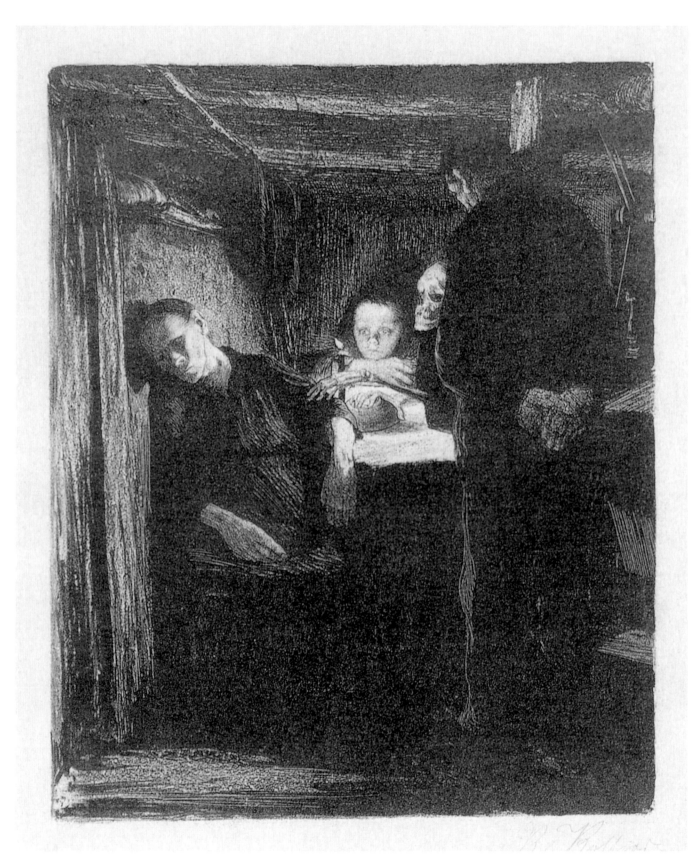

죽음, 1897, 석판화, 22.2×18.4cm, 개인 소장

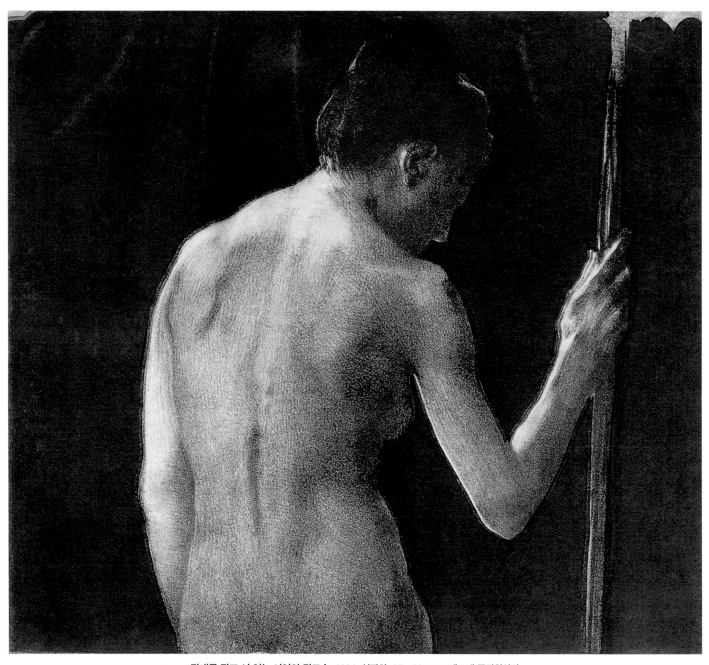

장대를 잡고 서 있는 여인의 뒷모습, 1901, 석판화, 27×30cm, 드레스덴 국립회화관

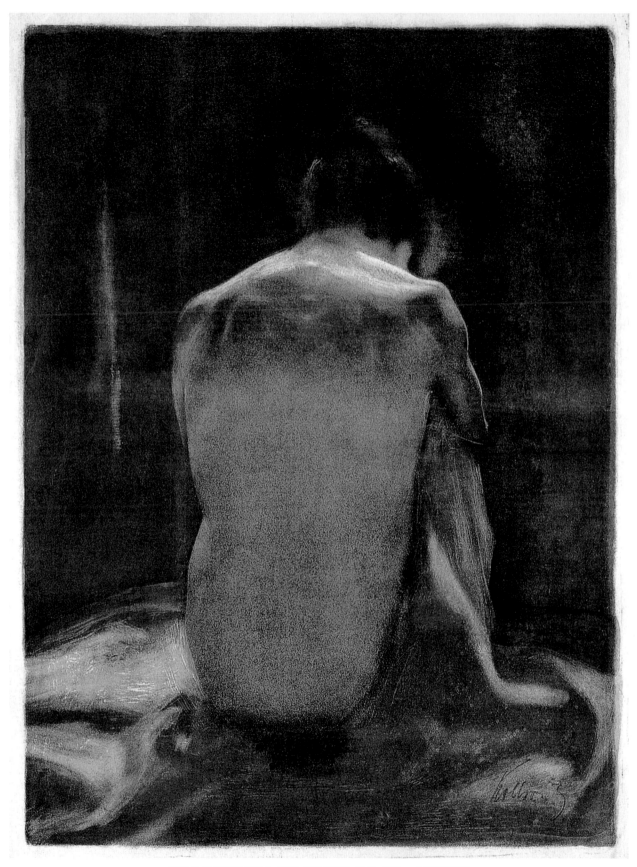

녹색 숄 위 여인의 뒷모습, 1903, 채색 석판화, 62.6×47.2cm, 브레멘 미술관

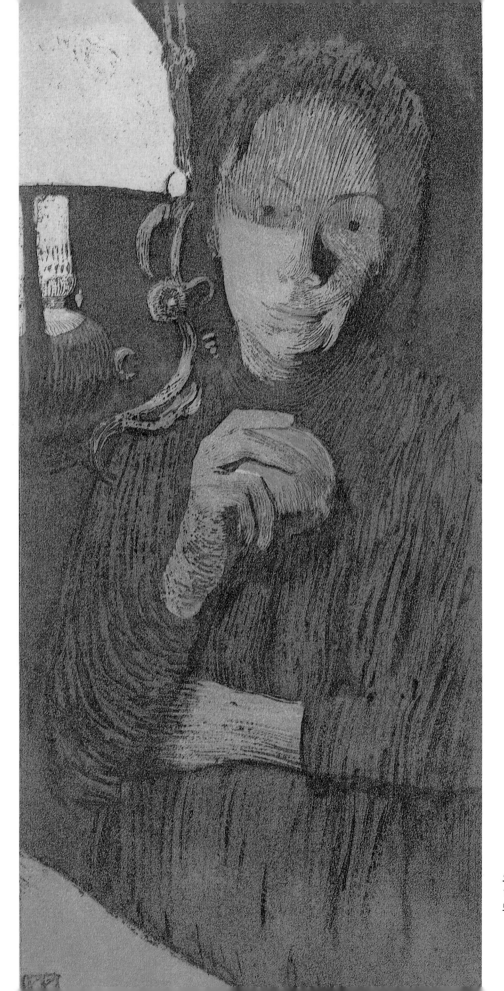

오렌지를 들고 있는 여인,
1901, 혼합기법, 27.9×16cm,
드레스덴 국립회화관

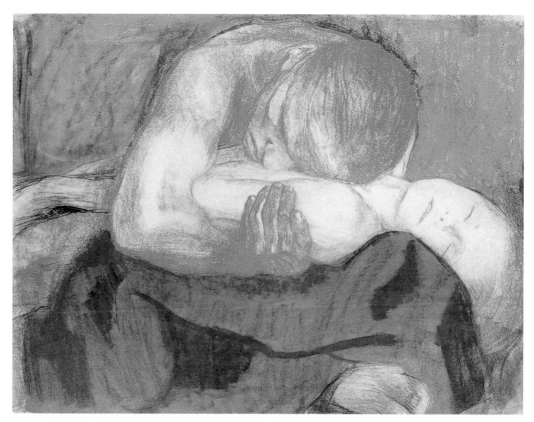

피에타, 1903, 채색 석판화, 45×60.4cm, 베를린 박물관 판화 전시실

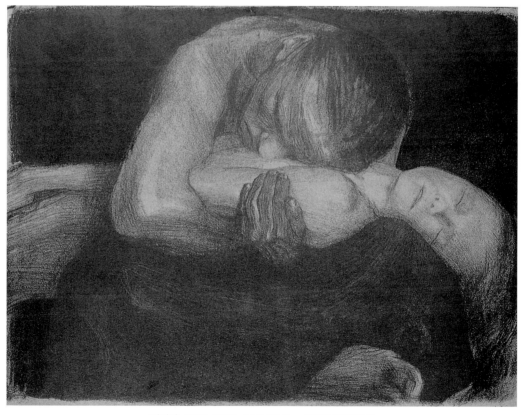

피에타, 1903, 석판화, 47.5×62.7cm, 워싱턴 국립미술관

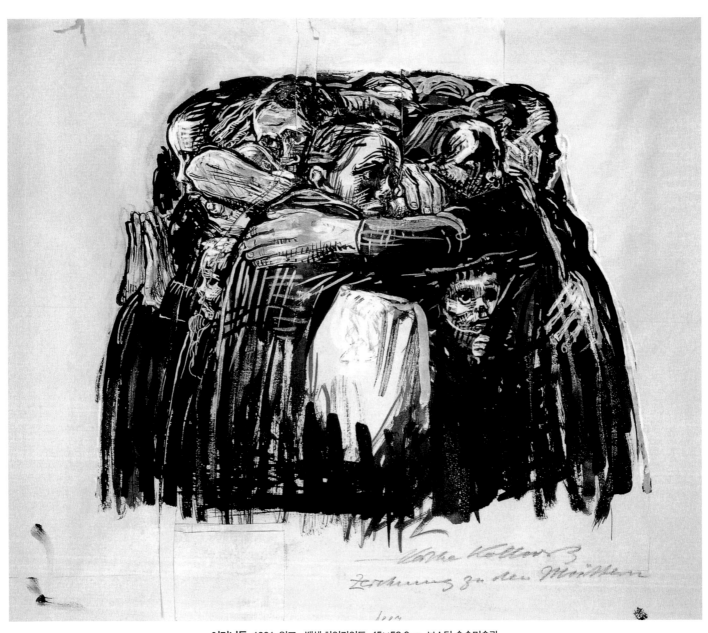

어머니들, 1921, 잉크 · 백색 하이라이트, 45×58.9cm, 보스턴 순수미술관

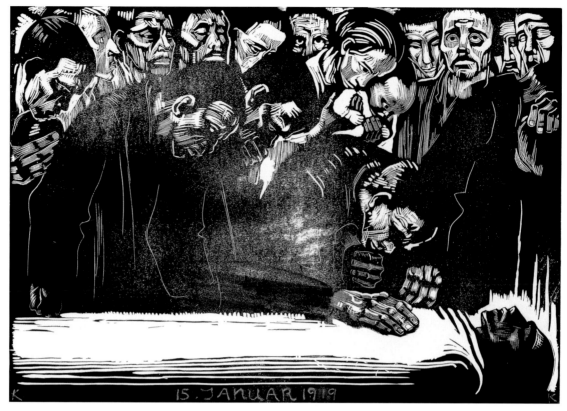

칼 리프크네히트를 추모하며, 1919, 목판화, 35×55cm, 개인 소장

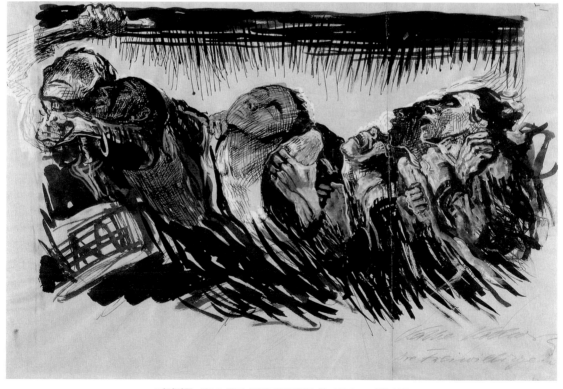

지원병들, 1920, 잉크·백색 하이라이트 40×55.4cm, 개인 소장

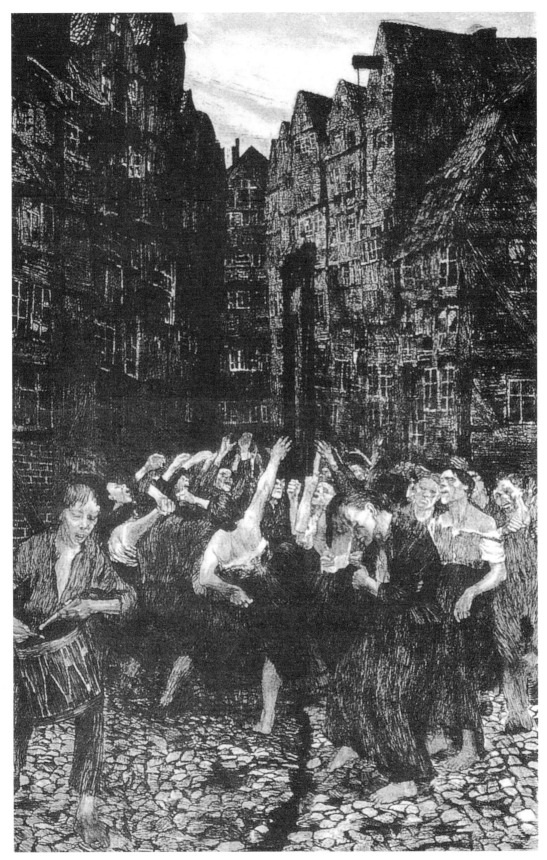

까르마뇰, 1901, 동판화, 57.3×41cm, 개인 소장

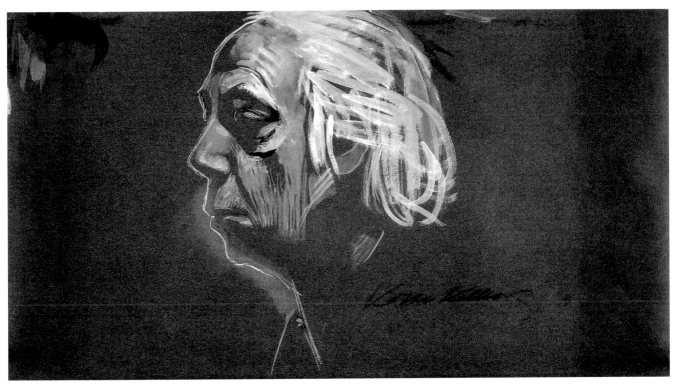

자화상, 1924, 청록색 종이에 불투명 흰색물감, 25.8×47.5cm, 쾰른, 케테 콜비츠 미술관

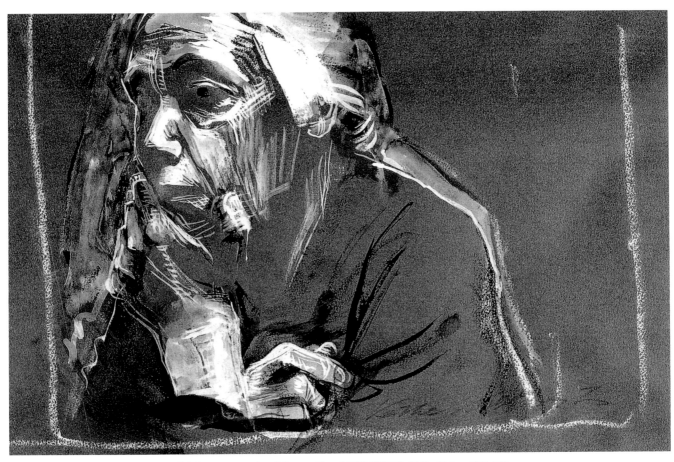

자화상, 1924, 청록색 종이에 초크 · 잉크 · 불투명 흰색물감, 22.5×47.5cm, 개인 소장

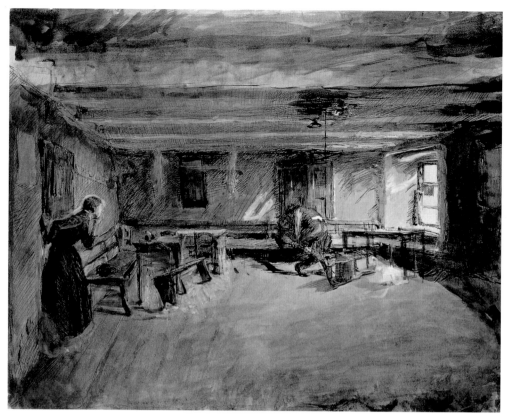

제르미날의 한 장면, 1891, 잉크 · 백색 하이라이트, 46.5×60.5cm, 개인 소장

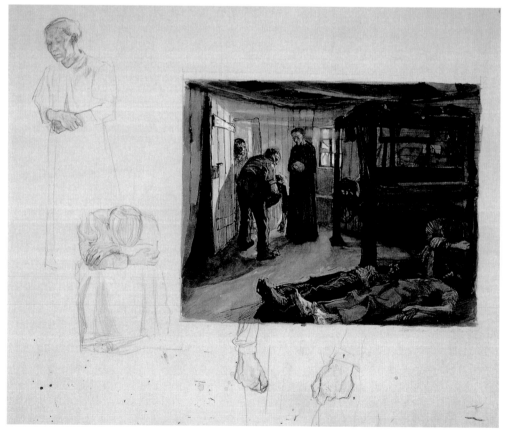

결말, 1897, 잉크, 40.9×49.2cm, 드레스덴 국립회화관

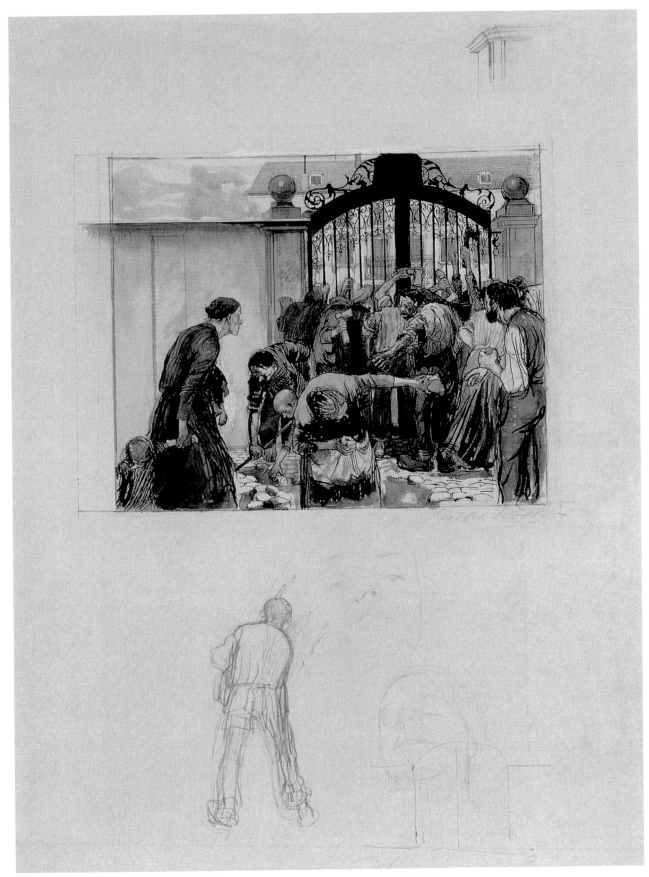

돌진, 1897, 잉크 · 수채, 58.4×43.8cm, 개인 소장

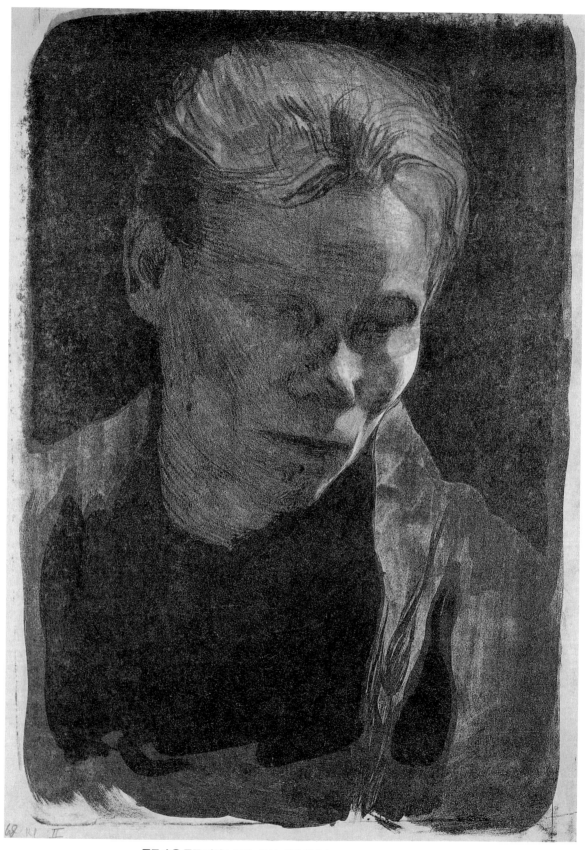

푸른 솔을 두른 여성 노동자, 1903, 채색 석판화, 35.2×24.6cm, 개인 소장

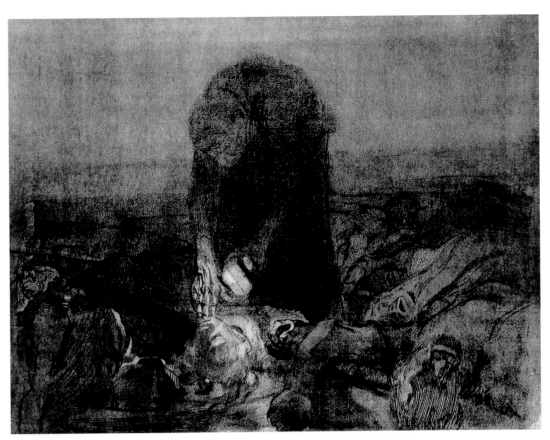

전쟁터에서, 1907, 동판화, 41.2×52.9cm, 개인 소장

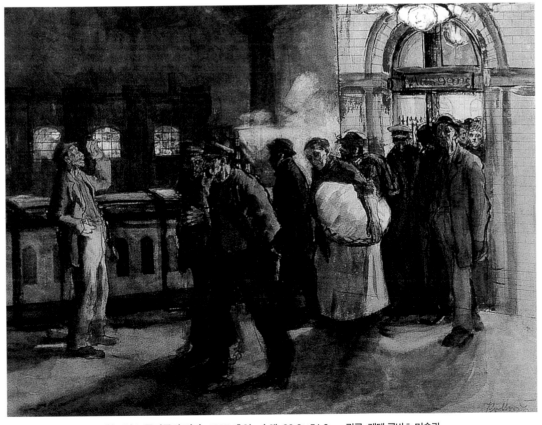

철도역 노동자들의 귀가, 1897, 흑연 · 수채, 39.2×51.8cm, 쾰른, 케테 콜비츠 미술관

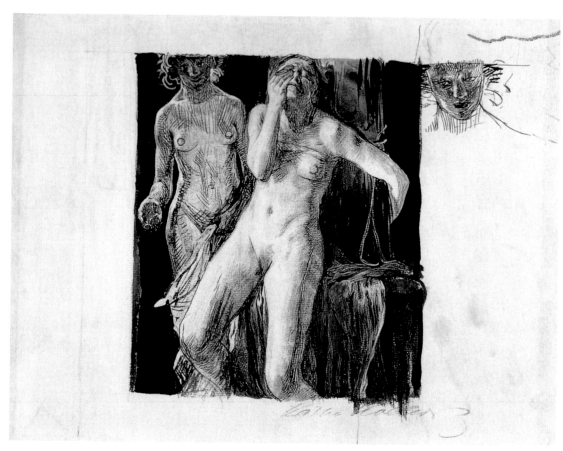

'생존'을 위한 누드 습작, 1900, 잉크 · 백색 하이라이트, 23×27cm

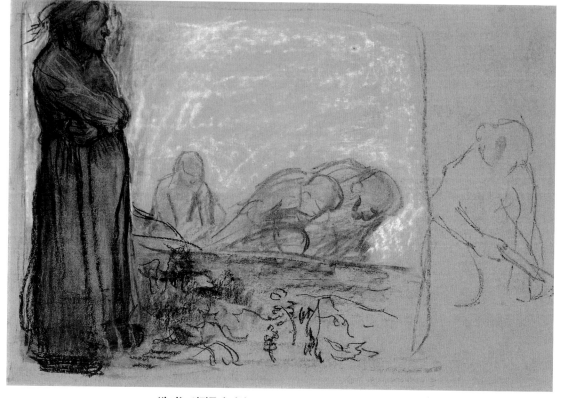

밭 가는 사람들과 여인, 1905, 목탄, 36.2×56.9cm, 개인 소장

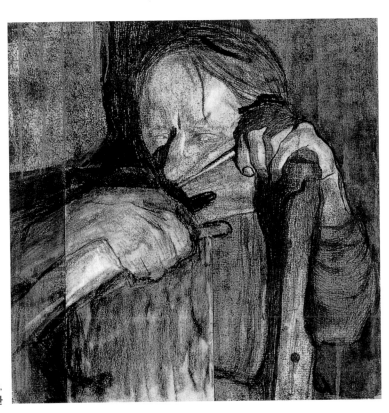

낫을 갈면서, 1905, 동판화, 29.9×29.5cm,
하노버 성당교구미술관

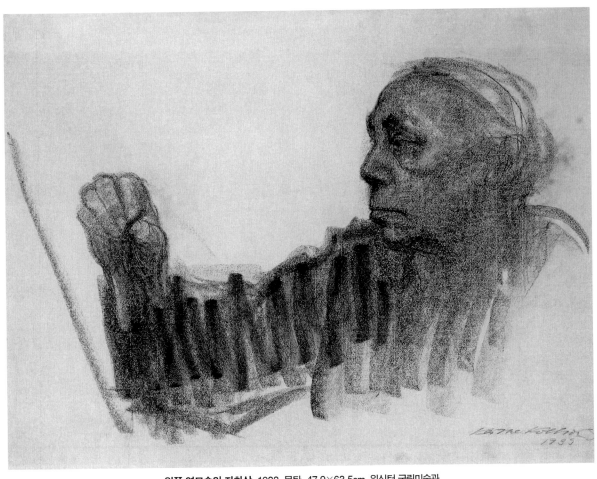

왼쪽 옆모습의 자화상, 1933, 목탄, 47.9×63.5cm, 워싱턴 국립미술관

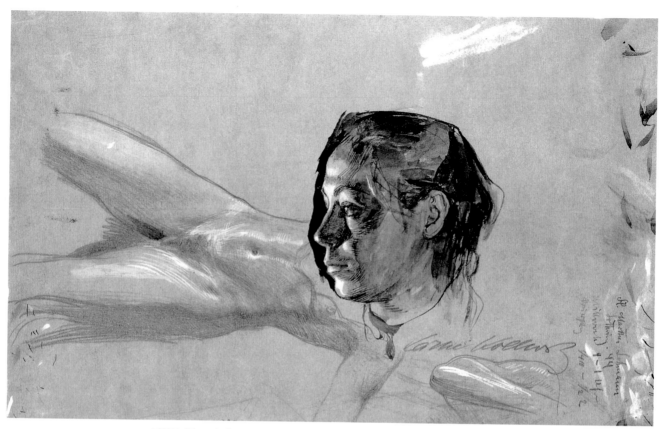

자화상과 **누드** 습작, 1900, 잉크 · 백색 하이라이트, 28×44.5cm, 슈투트가르트 주립미술관

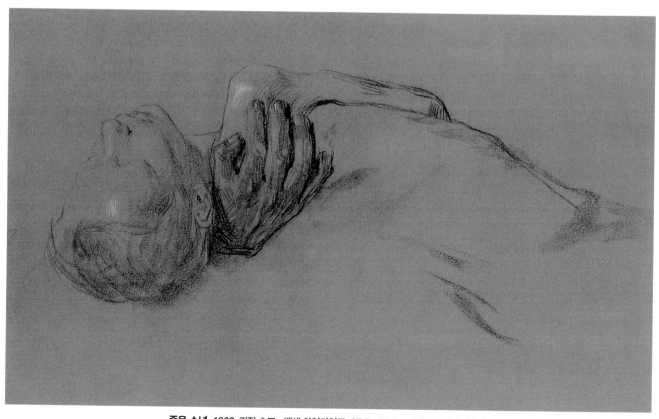

죽은 소년, 1903, 검정 초크 · 백색 하이라이트, 37.9×62.3cm, 베를린 주립미술관

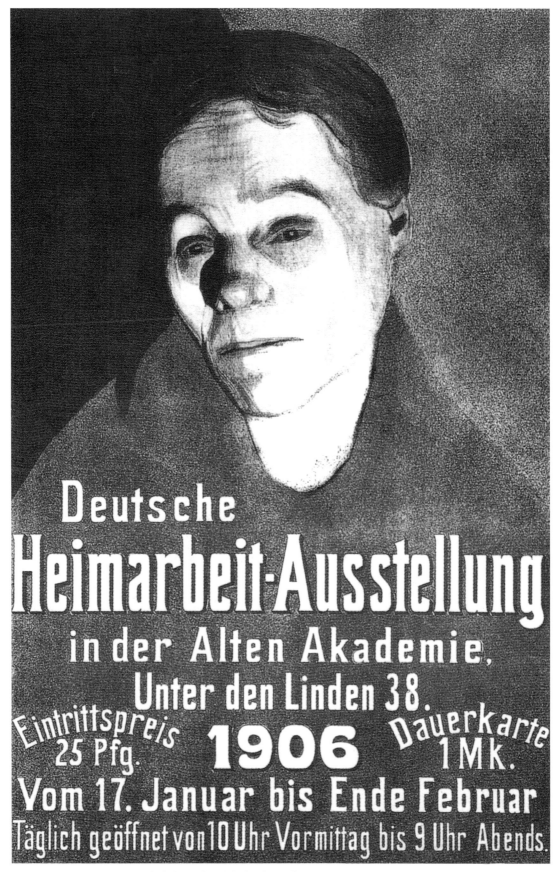

독일 가내 노동자들 위한 전시회 포스터, 1906, 석판화, 워싱턴 국립미술관

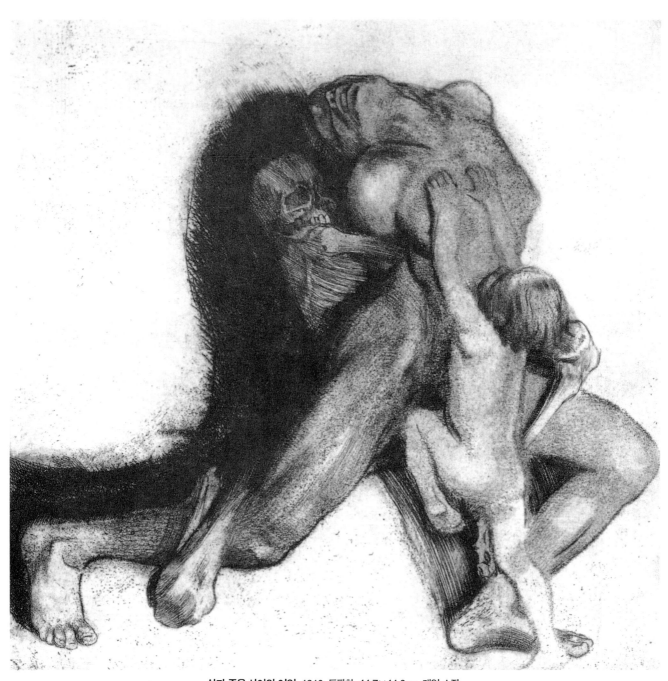

삶과 죽음 사이의 여인, 1910, 동판화, 44.7×44.6cm, 개인 소장

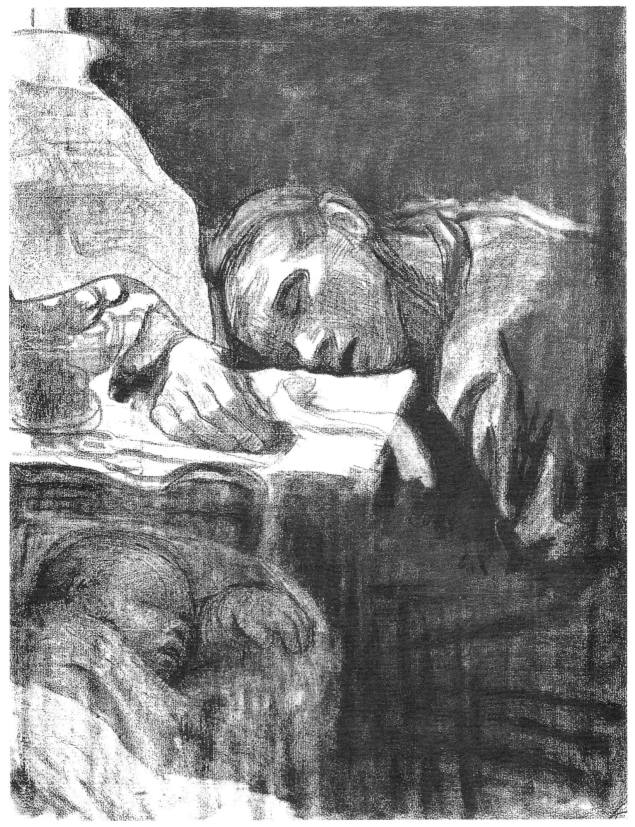

주부, 1909, 목탄, 브레멘 미술관

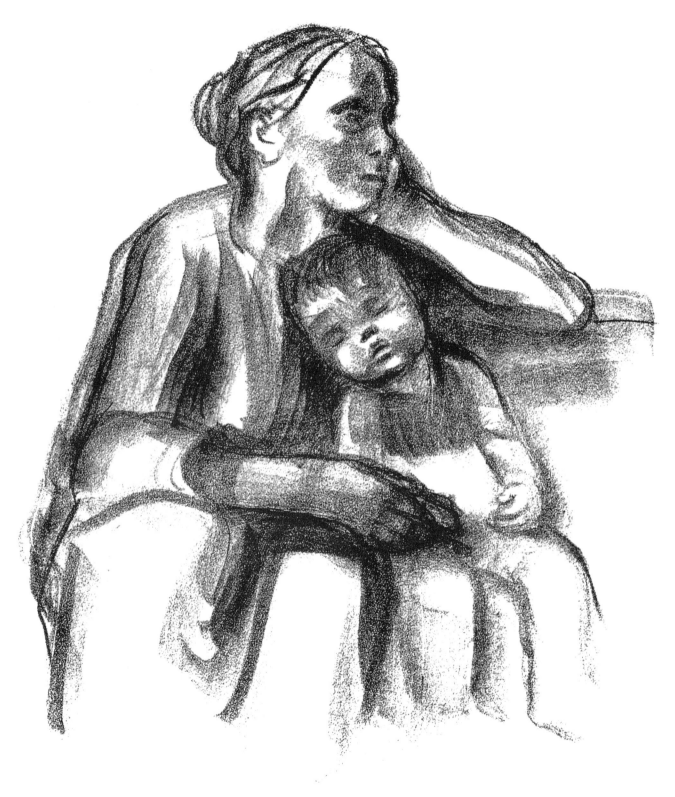

잠든 아이를 안고 있는 여인, 1927, 석판화

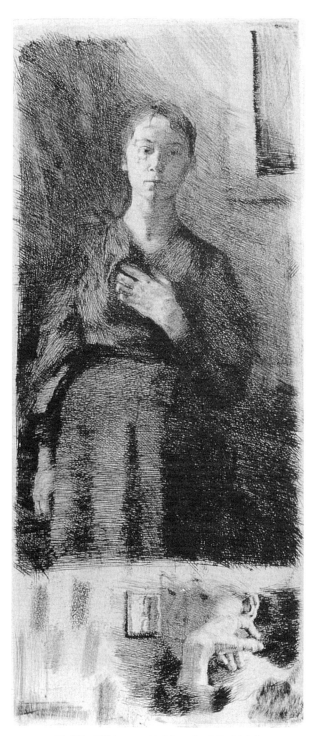

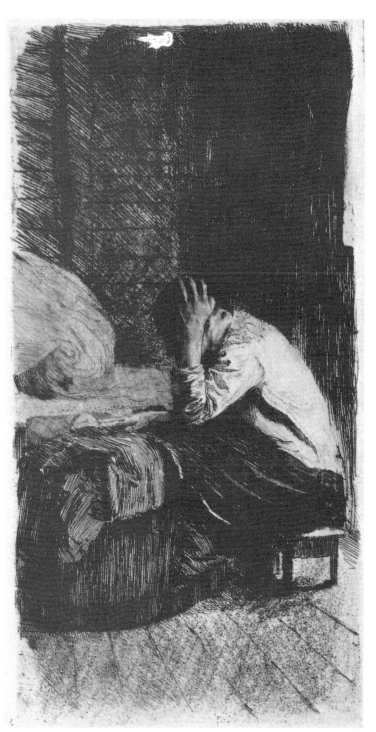

두 개의 자화상, 1892, 동판화, 드레스덴 국립회화관 요람 옆의 여인, 1897, 동판화

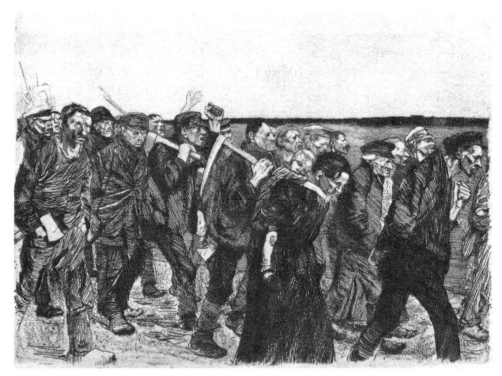

직조공들의 행진, 1897, 동판화, 21.4×29.7cm, 미시간대학교 미술관

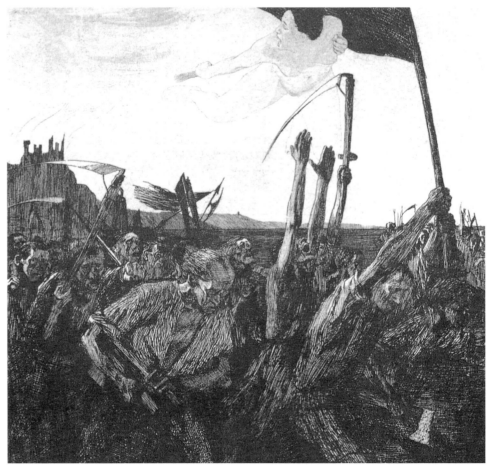

봉기, 1899, 동판화, 26×29.5cm, 베를린 주립미술관

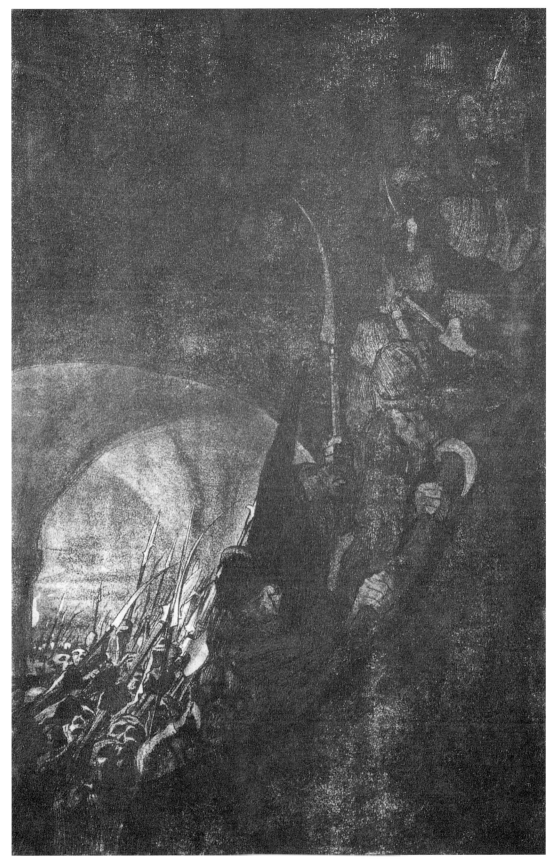

무기를 들고, 1906, 동판화, 49.8×32.9cm

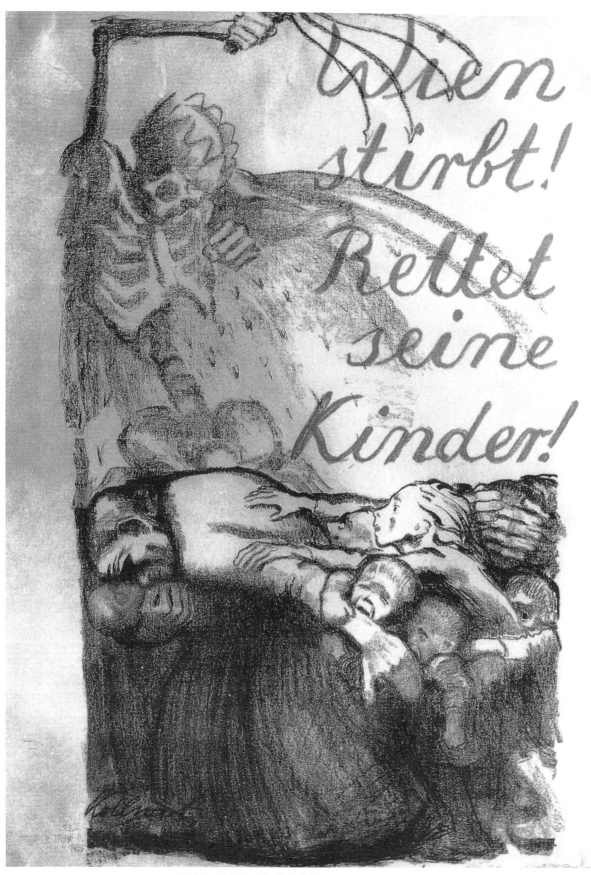

Wien
stirbt!
Rettet
seine
Kinder!

죽어가는 빈이여! 아이들을 지켜라!, 1920, 석판화, 개인 소장

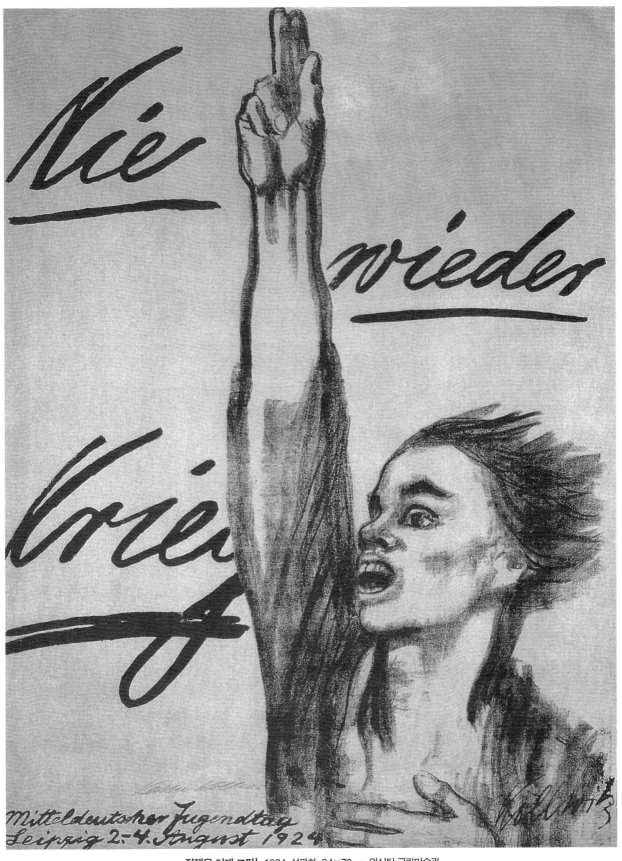

전쟁은 이제 그만!, 1924, 석판화, 94×70cm, 워싱턴 국립미술관

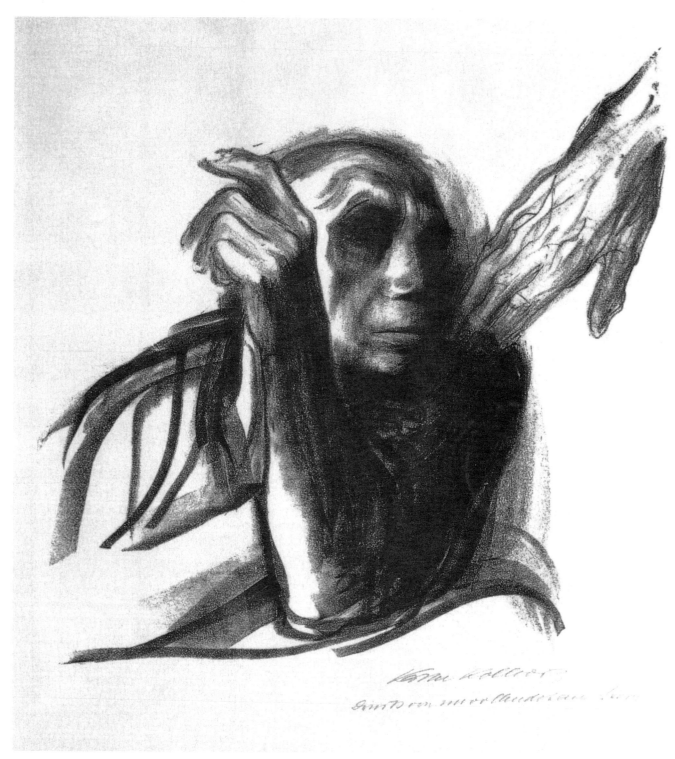

죽음의 부름, 1934, 석판화, 38×38.3cm, 개인 소장

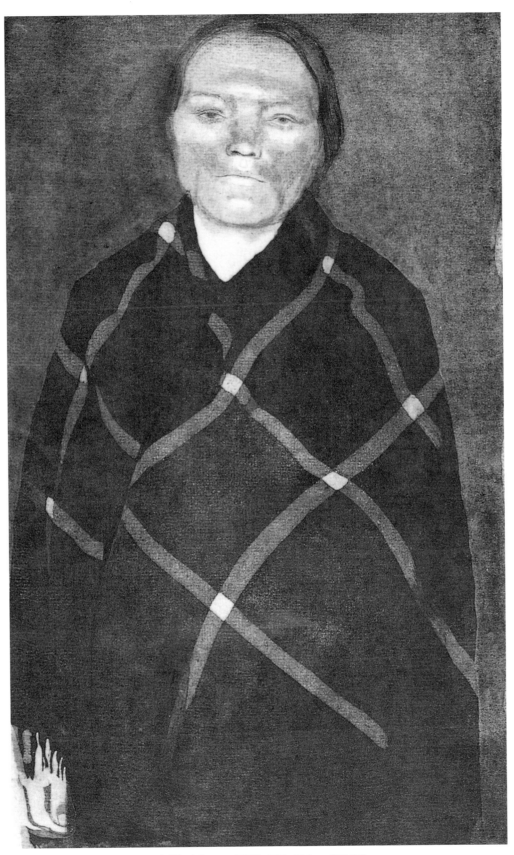

임신한 여인, 1910, 동판화, 37.7×23.6cm, 개인 소장

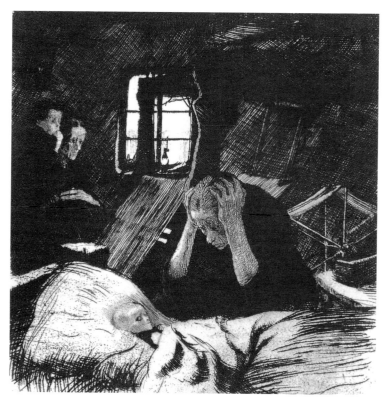

빈곤, 1893~1894, 동판화, 15.4×15cm

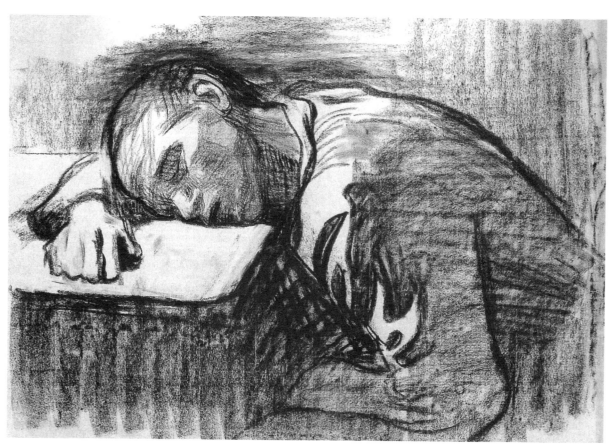

테이블에서 잠이 든 가내 노동자, 1909, 목탄, 로스앤젤레스 카운티 미술관

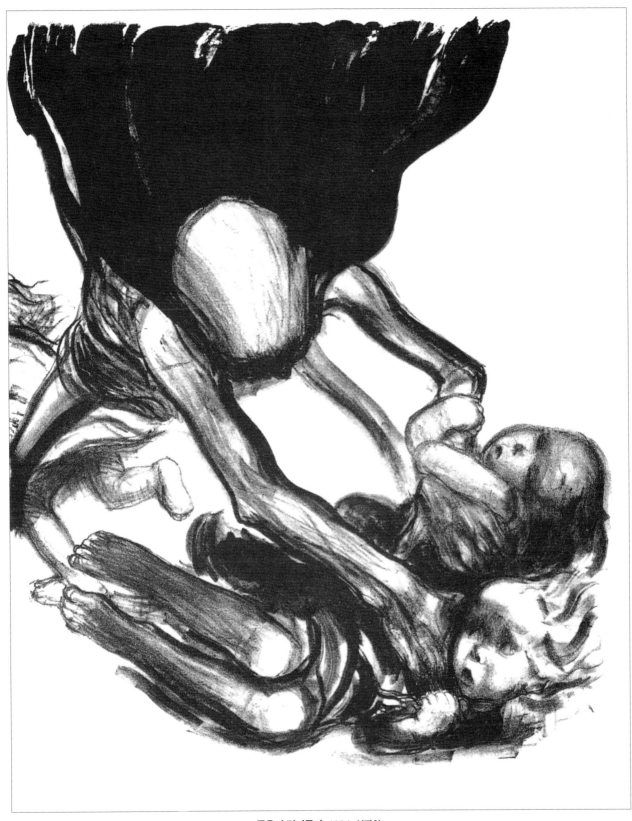

죽음이 덤벼들다, 1934, 석판화

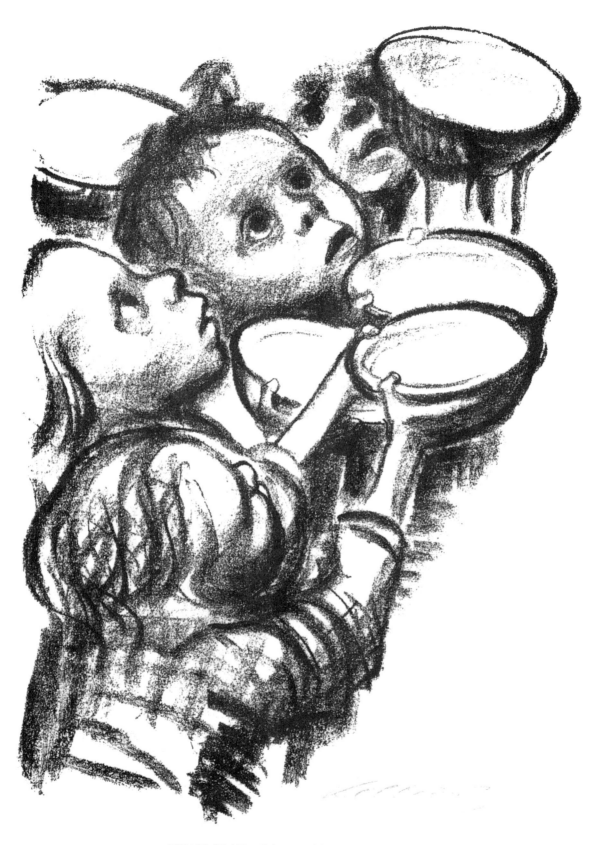

독일 어린이들이 굶고 있다, 1924, 석판화, 40.5×27.5cm

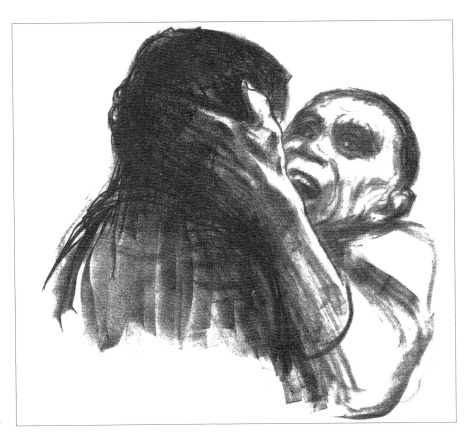

친구로서의 죽음,
1934~1935, 석판화

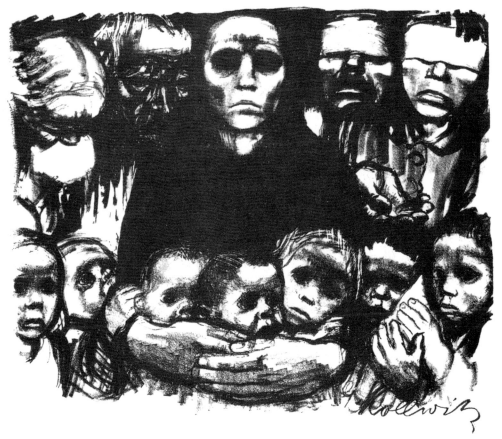

살아남은 자들, 1923, 석판화

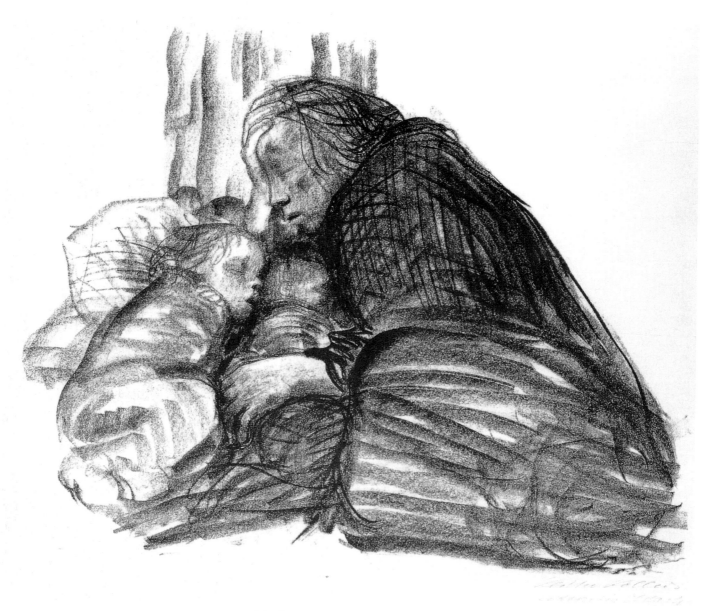

시립보호소, 1926, 석판화, 42×56cm, 개인 소장

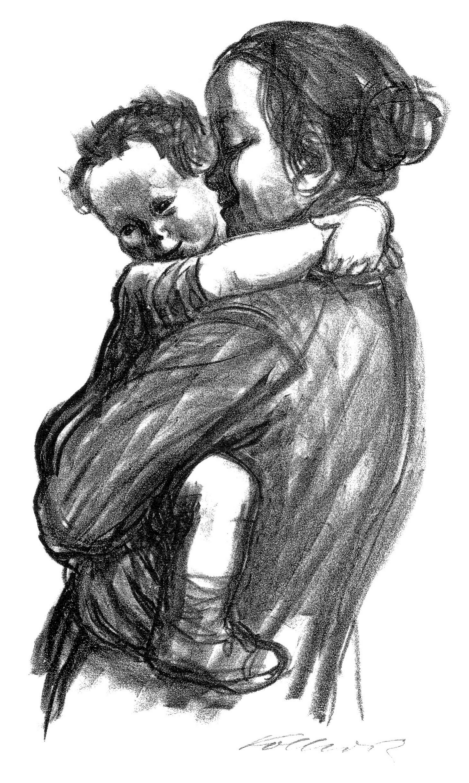

어머니에게 안겨있는 아이, 1931, 석판화, 36×21.8cm, 개인 소장

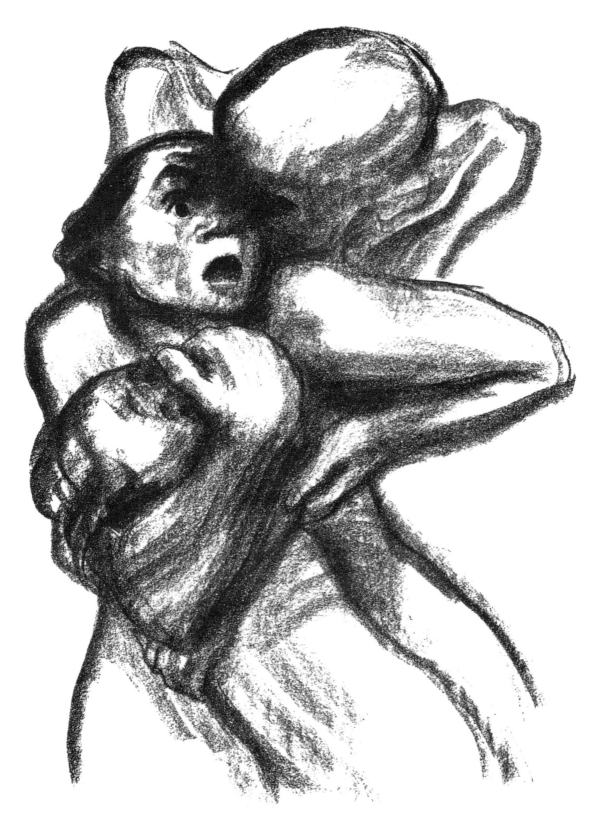

죽음이 여인을 움켜잡다, 1934, 석판화, 51×37cm

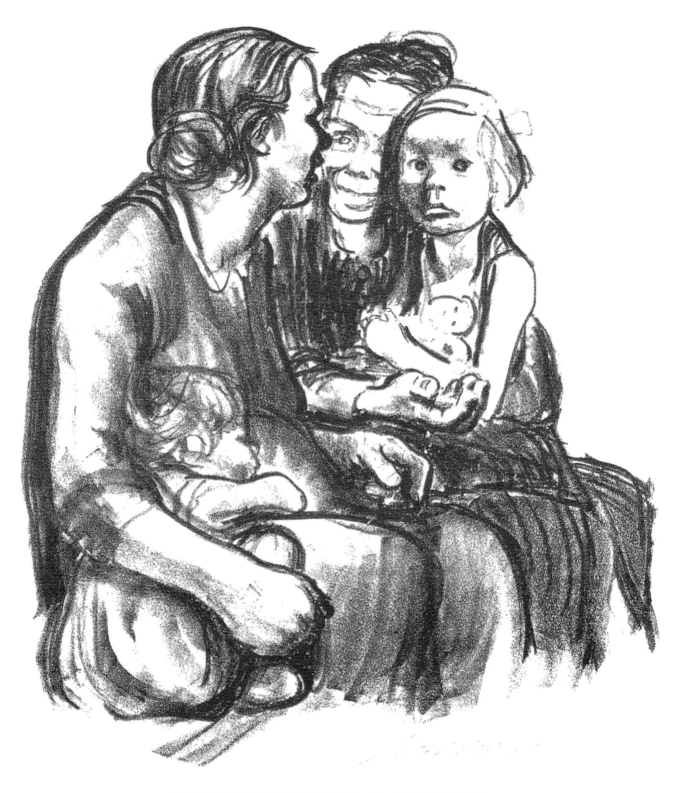

담소하는 두 여인과 아이들, 1930, 석판화, 29.8×26cm, 뉴욕, 성 에티네 갤러리

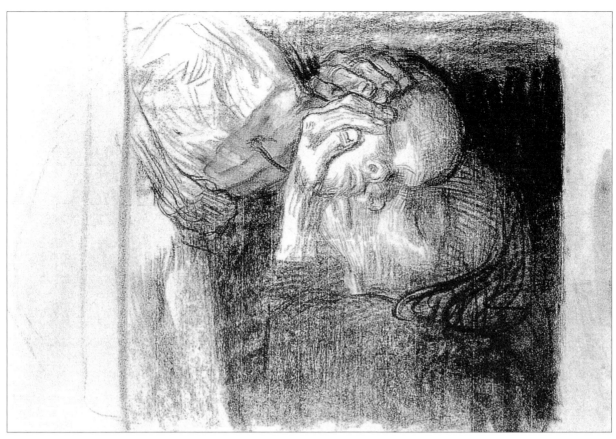

죽음, 어머니 그리고 아이, 1910, 목탄, 48×63.3cm, 워싱턴 국립미술관

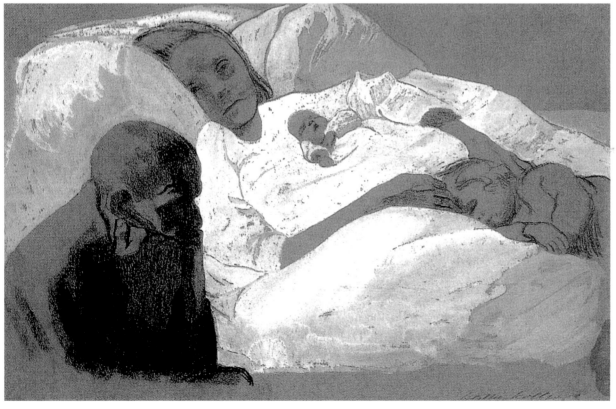

실직, 1909, 목탄 · 흰색물감, 29.5×44.5cm, 워싱턴 국립미술관

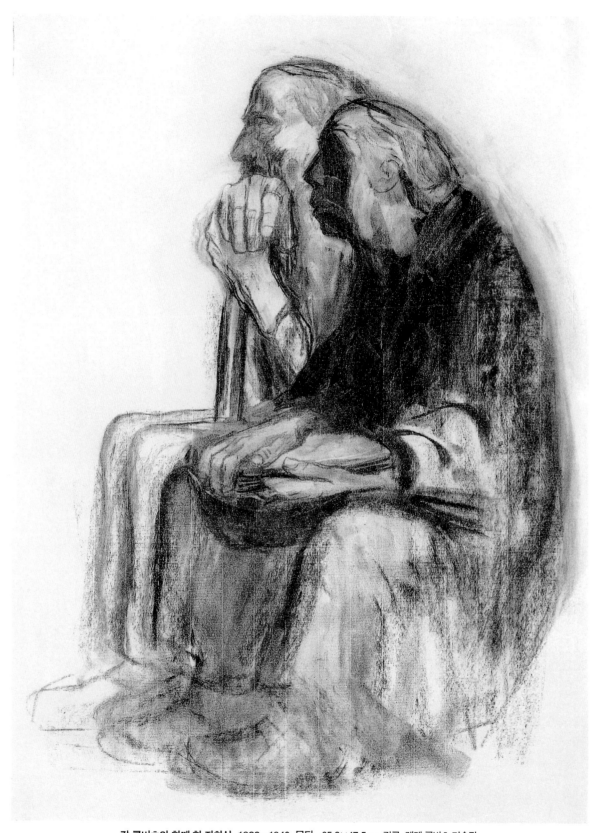

칼 콜비츠와 함께 한 자화상, 1938~1940, 목탄, 65.3×47.5cm, 퀼른, 케테 콜비츠 미술관

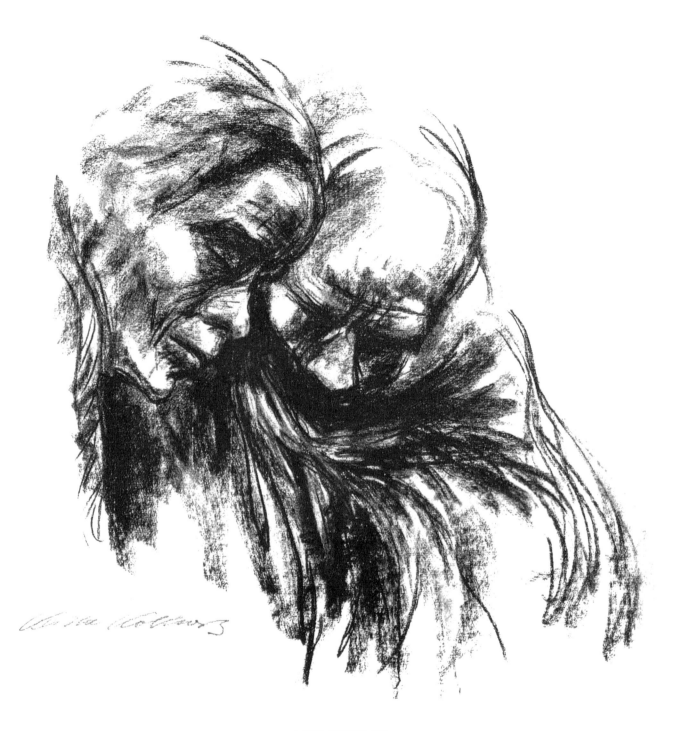

노부부, 1932년경, 목탄

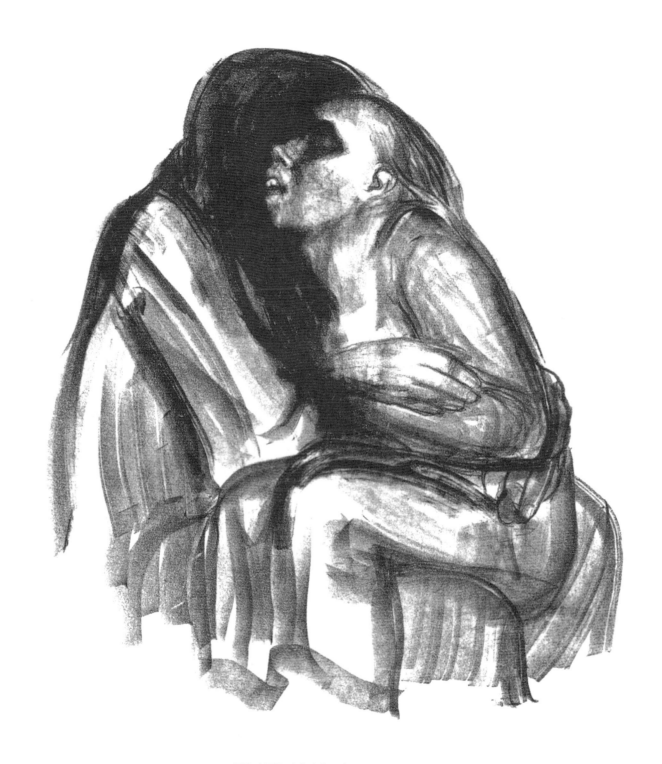

죽음의 무릎 위에 안긴 소녀, 1934, 석판화, 42×38cm

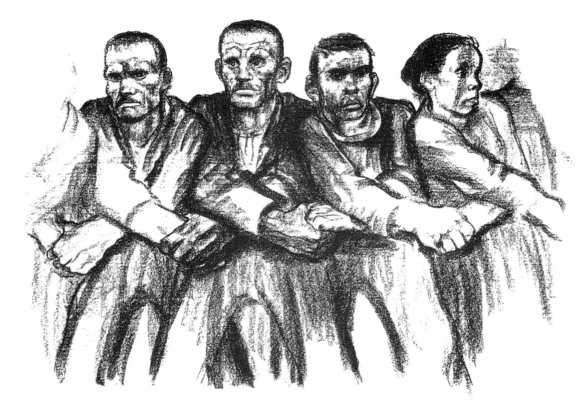

우리가 소비에트를 지킨다, 1932, 석판화, 56×83cm

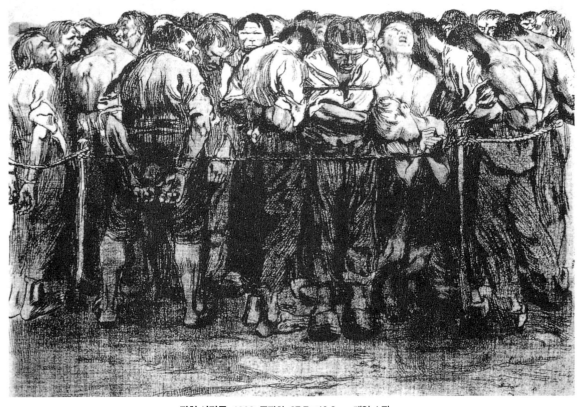

잡힌 사람들, 1908, 동판화, 37.7×42.3cm, 개인 소장

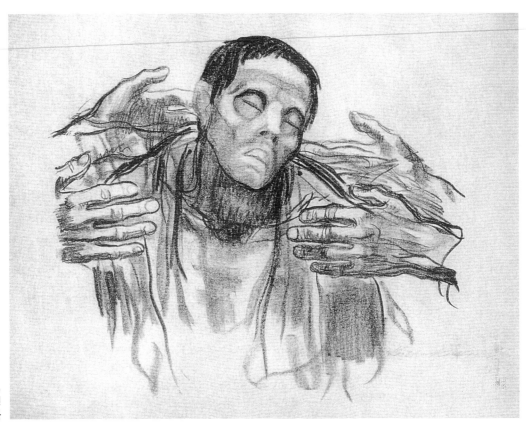

러시아를 돕자,
1921, 석판화, 노스햄프턴
스미스대학교 박물관

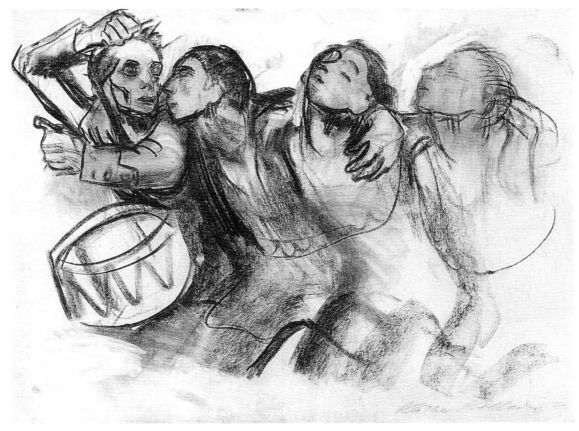

지원병들, 1920, 목탄, 슈투트가르트 주립미술관

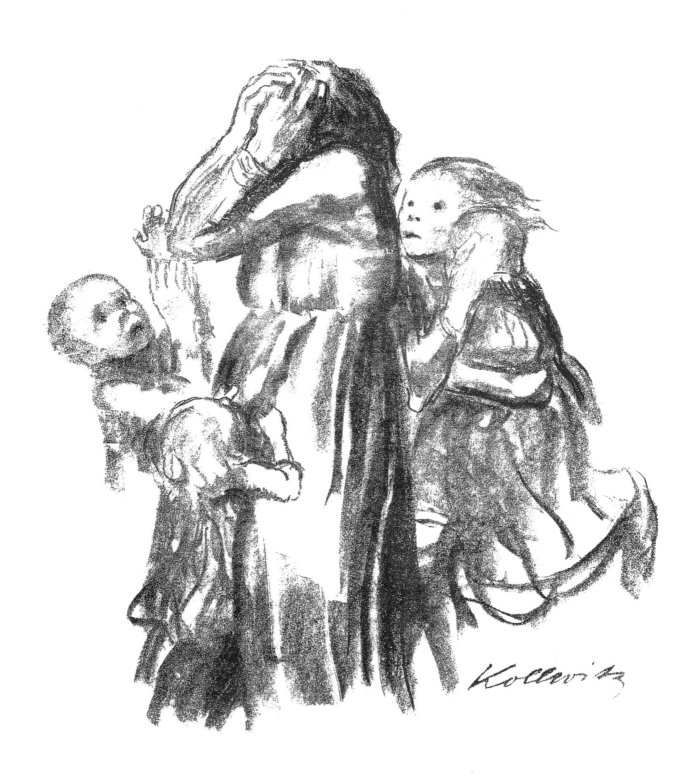

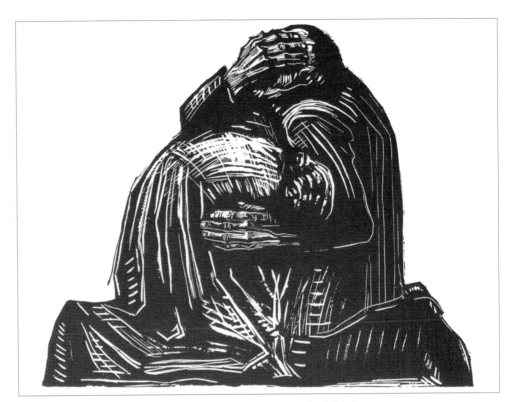

부모, 1923, 목판화, 35×42cm, 그래크너 갤러리

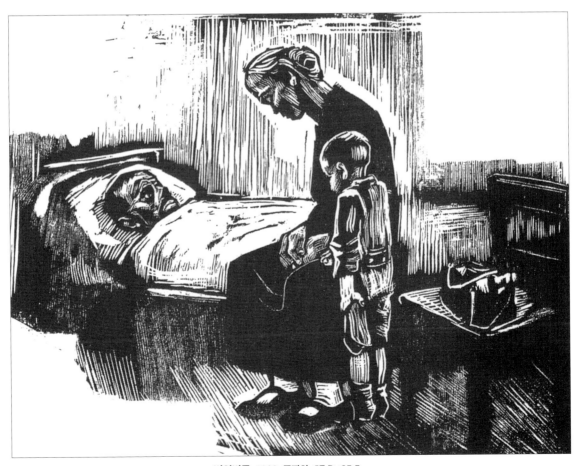

병원방문, 1929, 목판화, 27.5×35.5cm

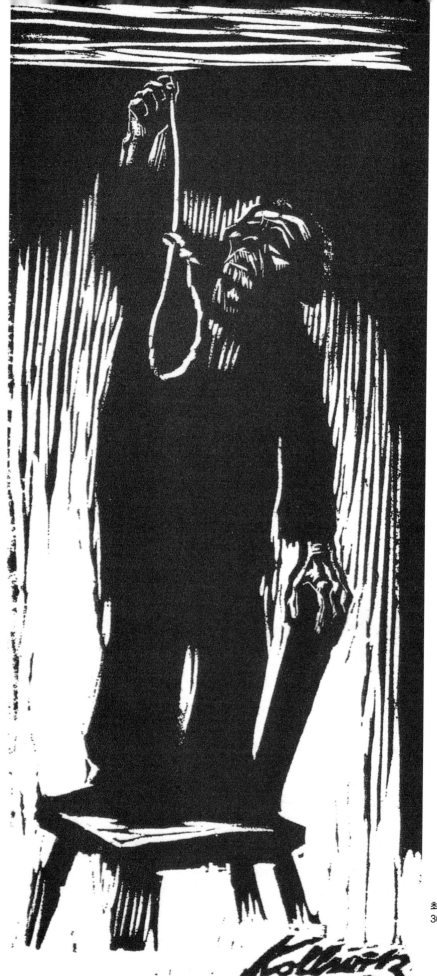

최후의 선택, 1925, 목판화,
30.4×12.6cm, 워싱턴 국립미술관

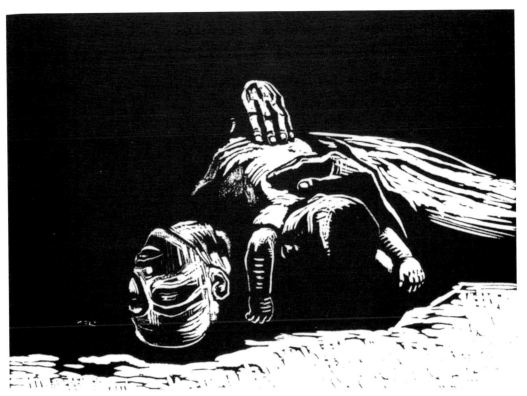

과부 2, 1922~1923, 목판화, 30×53cm

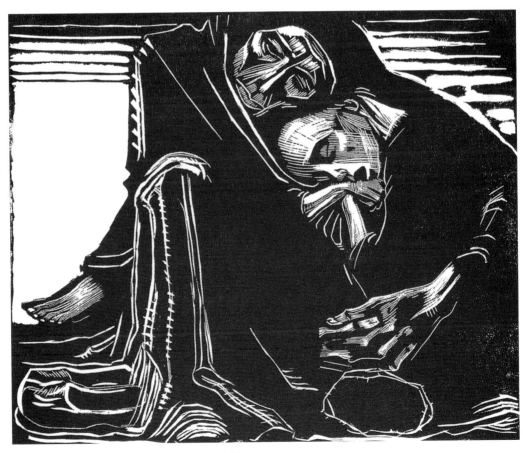

여인을 무릎에 안고 있는 죽음, 1921, 목판화

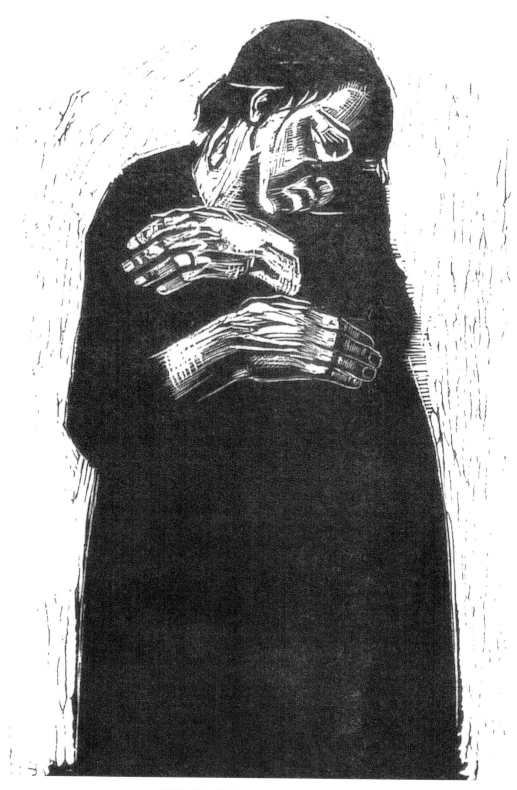

과부1, 1922, 목판화, 67.2×48.5cm, 워싱턴 국립미술관

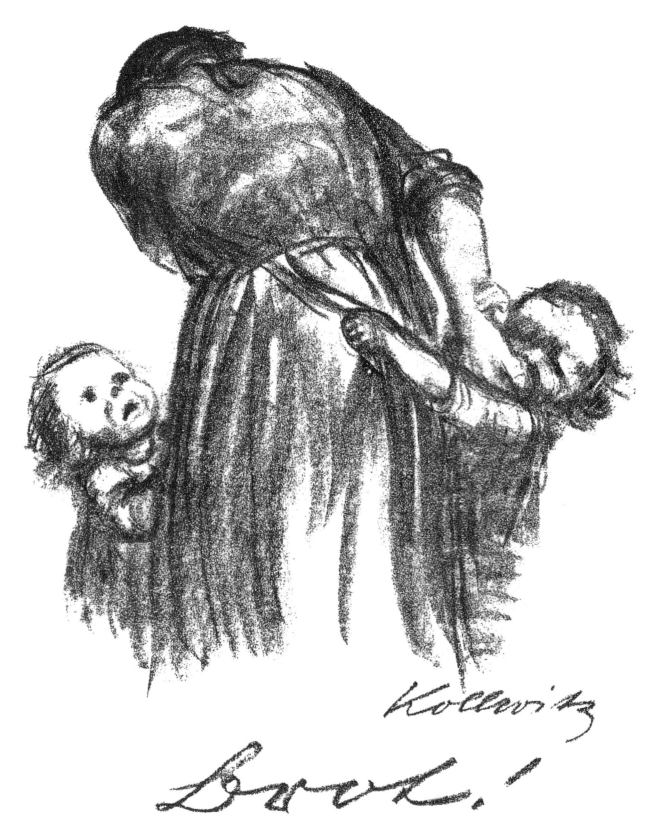

빵을!, 1924, 석판화, 53.6×37.5cm, 샌프란시스코 순수미술관

JAEWON ART BOOK 27

케테 콜비츠

지은이 / 조명식

1판 1쇄 인쇄 2005년 3월 20일
1판 1쇄 발행 2005년 3월 26일

발행처 / 도서출판 재원
발행인 / 박덕흠
색분해 / 으뜸 프로세스(주)
인　쇄 / 으뜸 프로세스(주)

등록번호 / 제10-428호
등록일자 / 1990년 10월 24일

서울 마포구 서교동 461-9 우편번호 121-841
전화 323-1411(代) 323-1410 팩스 323-1412
E-mail : jaewonart@yahoo.co.kr

ISBN　　89-5575-060-9　04650
세트번호　89-5575-042-0

이 책은 으뜸프로세스(주)에서 300선으로 인쇄하였습니다.

모로 / 재원아트북 ⑲

르동 / 재원아트북 ⑳

고흐의 드로잉
재원아트북 ⑬

고흐의 수채화
재원아트북 ⑭

마티스 / 재원아트북 ㉑

레오나르도 다 빈치
재원아트북 ⑮

베르메르 / 재원아트북 ㉕

파울 클레 / 재원아트북 ㉒

다비드 / 재원아트북 ⑯

알폰스 무하 / 재원아트북 ㉖

뭉크 / 재원아트북 ㉓

루벤스 / 재원아트북 ⑰

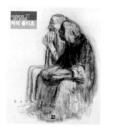

케테 콜비츠 / 재원아트북 ㉗

몬드리안 / 재원아트북 ㉔

쿠르베 / 재원아트북 ⑱